U0114598

中華文化基本叢書

白巍　戴和冰　主編

12

CHINESE APPAREL
AND ACCESSORIES

臧迎春　徐倩　著

中國服飾

風度華服

總　序

　　時下介紹傳統文化的書籍實在很多，大約都是希望通過自己的妙筆讓下一代知道過去，了解傳統；希望啓發人們在紛繁的現代生活中尋找智慧，安頓心靈。學者們能放下身段，走到文化普及的行列裏，是件好事。《中華文化基本叢書》書系的作者正是這樣一批學養有素的專家。他們整理體現中華民族文化精髓諸多方面，取材適切，去除文字的艱澀，深入淺出，使之通俗易懂；打破了以往寫史、寫教科書的方式，從中國漢字、戲曲、音樂、繪畫、園林、建築、曲藝、醫藥、傳統工藝、武術、服飾、節氣、神話、玉器、青銅器、書法、文學、科技等內容龐雜、博大精美、有深厚底蘊的中國傳統文化中擷取一個個閃閃的光點，關照承繼關係，尤其注重其在現實生活中的生命性，娓娓道來。一張張承載著歷史的精美圖片與流暢的文字相呼應，直觀、具體、形象，把僵硬久遠的過去拉到我們眼前。本書系可說是老少皆宜，每位讀者從中都會有所收穫。閱讀本是件美事，讀而能靜，靜而能思，思而能智，賞心悅目，何樂不爲？

　　文化是一個民族的血脈和靈魂，是人民的精神家園。文化是一個民族得以不斷創新、永續發展的動力。在人類發展的歷史中，中華民族的文明是唯一一個連續五千餘年而從未中斷的古老文明。在漫長的歷史進程中，中華民族勤勞善良，不屈不撓，勇於探索；崇尚自然，感受自然，認識自

然，與自然和諧相處；在平凡的生活中，積極進取，樂觀向上，善待生命；樂於包容，不排斥外來文化，善於吸收、借鑒、改造，使其與本民族文化相融合，兼容並蓄。她的智慧，她的創造力，是世界文明進步史的一部分。在今天，她更以前所未有的新面貌，充滿朝氣、充滿活力地向前邁進，追求和平，追求幸福，勇擔責任，充滿愛心，顯現出中華民族一直以來的達觀、平和、愛人、愛天地萬物的優秀傳統。

　　什麼是傳統？傳統就是活著的文化。中國的傳統文化在數千年的歷史中產生、演變，發展到今天，現代人理應薪火相傳，不斷注入新的生命力，將其延續下去。在實踐中前行，在前行中創造歷史。厚德載物，自強不息。是為序。

湯一介

序

華冠麗服演繹中華文明

　　中國，作爲一個有著五千年歷史的文明古國，她歷經歲月的滄桑變化，形成了博大精深、源遠流長的文化體系。其中，傳統服飾文化是其極爲重要的組成部分。它直接或間接地反映了中國社會的政治變革、經濟發展和風俗變遷，並標示出中國社會在不同歷史階段的文化狀態和精神面貌。中國傳統服飾作爲中國文化的重要載體，經過中華民族世世代代日積月累，歷經五千年的風雲變幻，終於形成了兼容並蓄、異彩紛呈而又獨具東方韻味的服飾文化體系，並對世界的許多國家，特別是亞洲各國產生了深刻而持久的影響。

　　本書共分爲六個章節，前五章內容是中國歷代服飾，從帝王冕服到官員補服，從冠帽制度到軍戎服飾，從黃馬褂到中山裝……精選中國各歷史階段的特色服飾，並對其所蘊含的深刻人文內涵進行闡述，以求能夠由點到面，得以折射出輝煌而璀璨的中華文明之一斑。其中，第一章《衣冠溯源》，主要介紹古代衣冠制度伊始，帝王冕服的形式特點和代表皇權的十二章紋及其所蘊含的文化內涵，另外還有對古代官員補服、黃馬褂等統

治階級服飾的介紹。第二章《華服美飾》是對中國服飾史中男子冠帽制度、女子髮髻樣式和纏足現象以及各種化妝術的簡單描述，此外，古代「君子無故玉不離身」是中國特有的文化傳統，對於該現象此章節也有部分概述。第三章《褒衣博帶》和第四章《霓裳羽衣》主要寫古代男、女特色服飾，包括深衣、袍服、褲子、內衣、襦裙、褙子、軍戎服飾（甲冑）以及盛唐時期流行的幾種「時世裝」等內容。第五章《中西合璧》主要介紹二十世紀初期，辛亥革命之後，中國打破閉關鎖國政策，門戶開放，西洋文明之風勁吹，中西文化碰撞相融交匯後而產生的男女服飾上的巨大變化，典型服裝爲中山裝和改良版旗袍。而後介紹了中共成立初期，婦女中曾普遍流行的一種名爲「布拉吉」的連衣裙，以及改革開放後，在中國出現並廣爲流行的牛仔服裝。第六章《在水一方》主要是對部分少數民族服裝的簡略介紹，中國擁有五十五個少數民族，每個民族都有自己獨具特色的文化傳統和服飾形式，在此將其按地域劃分爲南、北兩部分進行概述。

此外，中國和西方國家因其歷史發展進程不同，在哲學、文化、宗教等方面存在著明顯差異，這種差異在社會文明各方面都有展現，服飾文化也不例外。總體來說，中國服飾文化的總體基調是內斂、含蓄，而西方服飾文化則更多張揚與個性的基因。並且由於地理環境、氣候條件以及發展過程內容不同，而導致東西方文化內涵也各不相同。本書在部分篇章中對相同主題的中西方服飾文化特點及內涵作了簡要對比，以期讀者能更好理解不同文化背景下所呈現出的不同服飾現象。

中國古代服飾深受儒家傳統思想影響，有著明顯的儒家「烙印」。服裝形式既具有包裹人體的自然屬性，又有合乎禮儀習俗的社會屬性；既符合儒家傳統思想中「天人合一」的理念，同時也充分展現了中國傳統文化的深邃廣奧。古代服飾注重表現人的精神、氣韻之美。普遍採用平面裁剪方法，人體與服飾之間空間很大，即所謂「褒衣博帶」的造型特點，強調

的是意念上的空靈、飄逸的審美感覺，這也是中國幾千年來所特有的美學意蘊，與其他的民族藝術，如繪畫、舞蹈、書法、雕塑以及文學作品中所追求的寫意性，講求形神兼備的美學理念是一致的。此外，中國古代服飾自古以來就具有社會倫理功能，從「黃帝、堯、舜垂衣裳而天下治」，到周朝禮儀制度的完備，歷朝歷代的統治者都非常重視衣冠制度對人們思想的統治，並以此來規範約束各階層人的行為，達到「治國安天下」的目的。

西方服飾的發展則伴隨著文明的遷移，以中世紀哥德時期為分水嶺，由古代歐洲南方型的寬衣文化向北方型的窄衣文化發展。古希臘、古羅馬時期，人們崇尚人體美，並不以裸露為恥，服裝只是一塊簡單的布料，或披掛或纏繞或繫紮於人體之上，形成自然而優美的褶襉裝飾。中世紀時，基督教文化壓抑了人們的思想與審美，女性將身體掩藏於服裝與面紗中。而後十三至十五世紀的哥德時期，歐洲社會風氣發生明顯變化，享樂主義盛行，女裝開始向顯露形體方向發展，同時出現了早期的立體裁剪。從此，東西方服飾文化開始分道揚鑣，各自走上了不同的發展道路，西方服飾文明進入了窄衣時代。十五世紀中期到十八世紀末，是西洋服裝史中的「近世紀時期」，文藝復興的光環帶來人性的流露，女性開始用裙撐和緊身胸衣來裝扮自己，以符合當時男性的審美觀。十八世紀工業革命後，資產階級成為社會中堅，早期工業化的時代需要促使男裝發生了質的變革，出現了現代男裝。直到二十世紀初，第一次世界大戰爆發，女裝才逐漸從封建時代的奢侈華美中走出，從而步入一個新的文明時代。

總體來說，在西方服飾文化中，人們更為強調主、客觀世界的分離，習慣於以理性、科學的態度去對待服飾。西方人稱服飾為「軟雕塑」，他們在造型上更強調三維空間效果，即便是裝飾也強調立體美，如文藝復興時期的夾衣（pourpoint）和輪形裙撐（farthingale），就是大量使用填充物來誇張服裝的立體造型；以及女裙上大量膨起的褶襉、男裝的布帶式

（slash）裝飾，都是為了加強服裝的立體感和層次感。此外，西方服飾在結構處理上，普遍採用收省、捏褶、分割等方法，使平面的布料產生立體形狀，以求最大限度地適合人體，突出人體的曲線美，用理性而科學的方法去追求藝術之美。

　　無論是中國服飾還是西方服飾，都深深地烙上了文明發展的印記。本書以簡練的文字和精美的圖片，著重介紹了中國歷代最富有特色的服飾內容及其所蘊含的深刻文化內涵。

目　錄

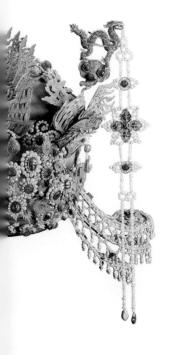

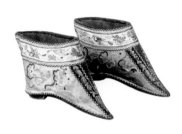

參考文獻

風度葊服

中國服飾

①

衣冠溯源

——文明的曙光

▌ 垂衣裳而天下治

綜觀人類社會的歷史，從早期原始社會，到中央集權的奴隸社會、封建社會，社會不停地發展變遷，促成了等級和階層的出現。統治者們除了使用強權武力等暴力機構之外，還需要一種更為溫和的方式，來掌控人們的精神世界，維持現有的社會秩序，由此便形成了禮儀制度。威嚴的禮儀制度有著嚴格的等級劃分，它遵循一種金字塔式的結構，維繫著統治機器的運轉，也保持了整個社會的穩定。

《易‧繫辭下》記載曰：「黃帝、堯、舜垂衣裳而天下治。」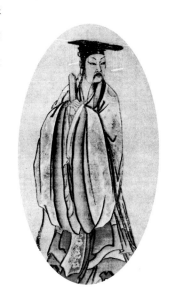（圖 1-1）服飾文化作為社會

圖 1-1 宋朝馬麟繪禹王立像，南薰殿舊藏

禹王為古代部落首領，受命治水，歷時 13 載，櫛風沐雨，傳其曾三過家門而不入，因治水有功而深得民心。圖中禹王身著裝飾有日、月、星辰等十二章紋的袞冕，頭戴華麗的冕冠，手持笏板，面色豐潤，慈愛安詳，頗具帝王風度。

的物質和精神文化，是「禮」的重要內容，具有強烈的階級內涵。統治者通過各種服飾規定，將不同等級的人區別開來，彼此之間不可以隨便逾越。因此，服飾除了具有遮羞保暖的功能之外，還被當作「分貴賤，別等級」的工具，在它的生產、分配、使用方面都有相應的管理制度，受到統治階層嚴格的控制。

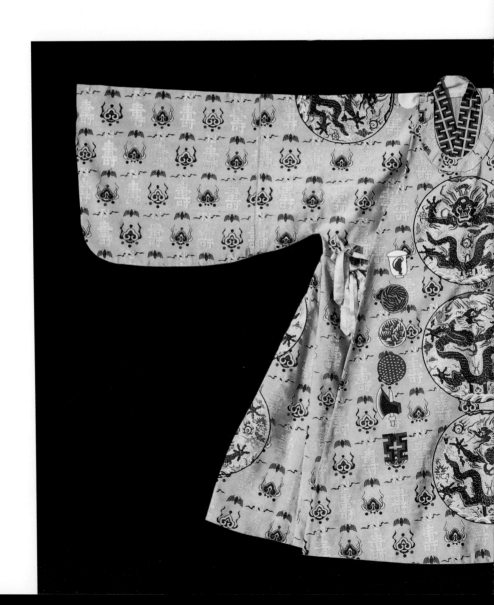

　　處於等級金字塔最頂端的是古代帝王，國家的最高統治者；依次而下是各級貴族、臣子，他們除了對帝王絕對服從之外，彼此之間也有著嚴整的等級秩序。（圖 1-2）帝王，在古代中國，被稱爲「天子」，是代表上天旨意來統治民間百姓的。因此帝王們作爲上天之子，除了表達對天地的無限敬仰之外，也期盼著能與天地之神進行對話和交流，於是便設立了各種各樣

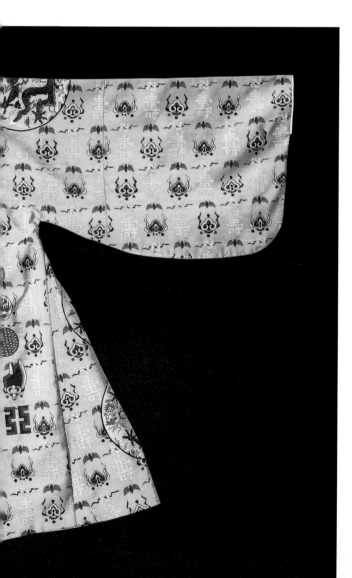

圖 1-2　明代十二章福壽如意衰服（複製品）

該龍袍由萬曆皇帝朱翊鈞所穿用。身長 136 公分，通袖長 233 公分，袖寬 55 公分，掛肩 41 公分，下擺 105 公分。衰服的紋樣設計以十二章紋爲主題。十二條團龍分佈在正面、背面各三條，雙肩及側身各兩條。每條龍的姿態各不相同，有正、側、升、降姿，鬃毛倒豎，生動有力。龍的周圍均勻地飾有雲頭、海浪、金錠、海珠、飄帶和八寶。除此外，龍袍上還織有 256 個「壽」字，301 隻蝙蝠，271 個「如意」圖案，寓意皇帝萬壽萬福。

5

的禮儀法規，並且選擇在每年固定的良辰吉日來舉行祭祀大典。表現在服
裝上，便是作爲最高等級的禮服——冕服。（圖 1-3）

　　冕服是帝王在舉行祭祀典禮時所要穿著的最爲華美的禮服。作爲一種
服裝形制，它不僅融入了中國傳統文化的精神，如自然、人倫、禮序等等，
並且將統治者們爲了維護統治而極力渲染的等級思想最大限度地表達了出
來，深刻地展現出中國古代服飾文化的內涵與特色。

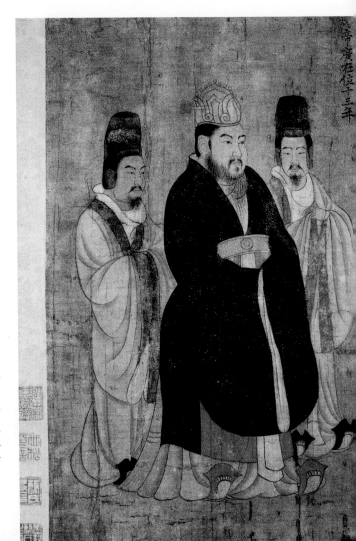

圖 1-3　唐朝閻立本《歷代
帝王圖》局部

戴冕冠、穿冕服的隋文帝
（右三）。冕服以玄色上衣、
朱色下裳組成，上下繪有
章紋，一般與冕冠、腰帶
和赤舄（紅色的鞋子）配套
穿著。

　　冕服主要由玄衣（上衣）和纁裳（下裙）組成，一般與冕冠、腰帶和赤舄（紅色的鞋子）配套穿著。據說這種服裝形制也是模仿天地來進行制定的。上半身稱爲「衣」，是一種款式寬鬆的大袖衣。穿著時，左衣襟搭右衣襟，形成交領樣式，叫「右衽」。上衣顏色採用黑中偏紅的「玄」色，代表黎明時分天空的顏色。下半身是種筒裙，稱爲「裳」，顏色用紅中帶黃的「纁」色，象徵寬厚的土地──幅員遼闊而又包容萬物。把「天」

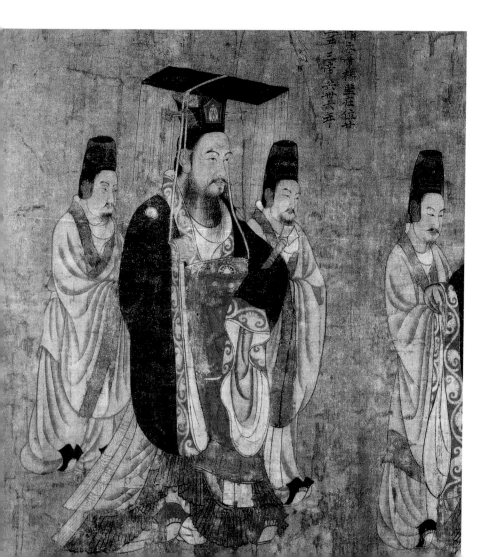

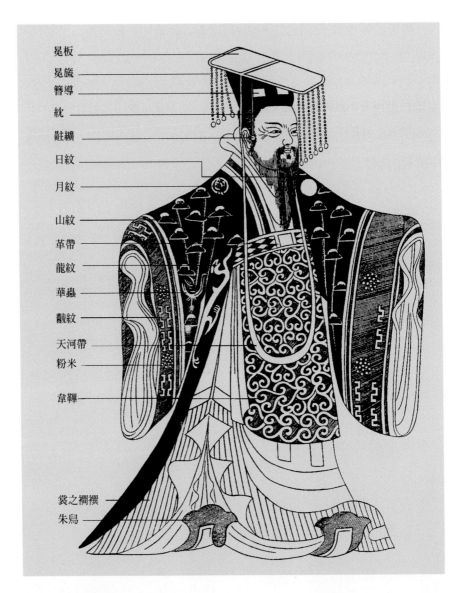

冕板

冕旒

簪導

紞

黈纊

日紋

月紋

山紋

革帶

龍紋

華蟲

黻紋

天河帶

粉米

韋韠

裳之襘襈

朱烏

圖 1-4　帝王冕服標示圖

帝王在祭祀天地之時穿著「大裘冕」，也稱十二章服，是
最正式的冕服。冕服等級從高到低分為 6 種：大裘冕、
袞冕、鷩冕、毳冕、絺冕、玄冕。主要以冕冠上「旒」的
數量、長度以及衣服上裝飾的「章紋」種類、數量等內容
相區別。

和「地」穿在身上，表達了古人對天地神靈的深切敬仰之情。（圖1-4）

冕冠是帝王最高等級首服（帽子），由冕板、冕旒、笄、纓、充耳等組成，是「君權神授」的象徵。它是在一個圓筒形帽卷上，覆蓋一塊木製的冕板。冕板前圓後方，象徵著傳統文化中「天圓地方」理念。後面比前面高出一寸，向前傾斜，佩戴時也要保持前低後高狀態，象徵「天子」對黎民百姓的關懷，這也是「冕」字的本義。

冕板上面塗青黑色，下面塗黃赤色，象徵天玄地黃。前後各懸掛十二旒，每旒有十二顆五彩玉珠，按照朱、白、蒼、黃、玄色的順序排列，並用五彩絲繩串聯，懸於冕板前後，叫「玉藻」，象徵著五行生剋和歲月流轉。冕冠的左右兩側各有一個鈕孔，用來穿插玉笄，固定髮髻。從玉笄兩端垂掛下來一條絲帶，並在兩耳處各垂一粒珠玉，叫「充耳」，以此來提醒帝王勿要聽信讒言。（圖1-5）

冕服主要是以冕冠上「旒」的數量、長度和服裝上「章紋」的種類、個數等內容進行區別，共分六種，稱為「六冕之制」。等級從高到低依次為：大裘冕、袞冕、鷩冕、毳冕、絺冕、玄冕。帝王在祭祀天地之時穿著「大裘冕」，也稱十二章服，是最正式的冕服。（圖1-6）

歷史上除了中國之外，在日本、韓國、越南等東亞國家，冕服也曾作為最高等級的禮服為國君、皇子等皇權階層穿用。據相關史書記載，日本聖武天皇在位期間，首次在祭祀大典上穿冕服。此後，冕服最終被確定為日本正式禮服。

《高麗史》記載，高麗的國王、世子曾多次接受中國皇帝所賜冕服。大韓帝國時，國王規定將十二章紋冕服作為皇帝御用冕服。直至今天，在韓國的某些場合，仍然可以見到冕服蹤影。如，2004年，韓國皇室後裔在漢城宗廟祭祀典禮上就穿著傳統冕服。

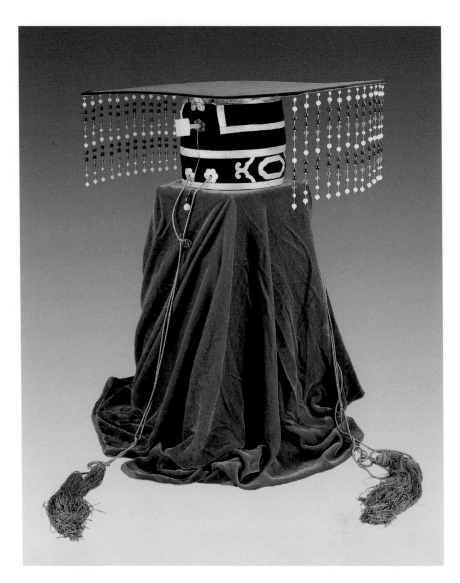

圖 1-5 冕冠(複製)

冕冠由冕板、旒、充耳等組成。旒用五彩絲
線穿五色玉珠構成,玉珠每顆相隔約 3.3 公
分,按朱、白、蒼、黃、玄色的順序排列,
象徵著五行生剋及歲月流轉。冕板前圓後
方,象徵著天圓地方;後高前低呈前傾之勢,
象徵著「天子」對黎民百姓的關愛。

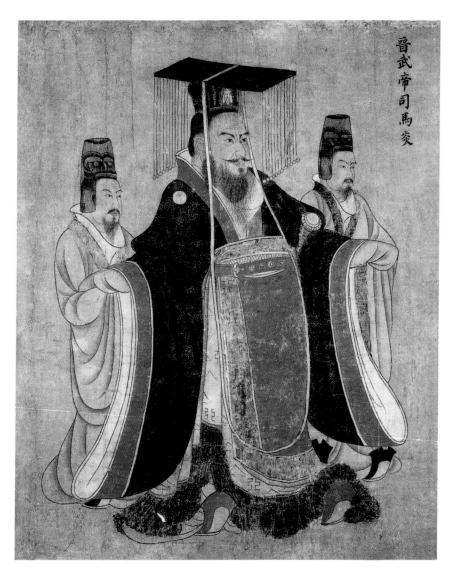

圖 1-6　唐朝閻立本《歷代帝王圖》局部，晉武帝司馬炎
立像

司馬炎是晉朝的開國皇帝。圖中司馬炎穿著大裘冕，玄
衣纁裳。玄為青黑色，纁為黃赤色，象徵著天與地。上
衣繪有日、月、星辰、山、龍、華蟲六章紋樣；下裳繡
著火、藻、粉米、宗彝、黼、黻六章紋樣，也稱十二章
紋。大裘冕是帝王最隆重的禮服。

11

▌「王」的標誌──十二章紋

　　原始社會，人類對自然界的認識僅處於懵懂階段，對雷霆、閃電、雨雪、潮湧、霜降等自然現象，除了驚詫恐懼，又充滿好奇困惑，當時的人類既無法解釋這些現象，也沒有能力對抗。久而久之，人們便認為冥冥之中有某種超自然的力量主宰著一切，認為是天地之神震怒發威才導致了各種災難的降臨。如此一來，原始人類便對天地間的神靈充滿了敬畏與尊崇，他們利用所有可能的形式來舉行祭祀大典，祈盼能驅災納福、國泰民安。與此同時，人們也把天地神靈概括成圖形符號穿在身上，以表達對大自然的崇拜。長期以來，古人們創造了許多自然紋樣，以「十二章紋」最為著名。（圖 1-7）

　　十二章紋，是指十二種特殊的圖案，裝飾於帝王冕服之上，是中國帝制時代王權的標誌。具體為：

圖 1-7　十二章紋

是指十二種特殊的圖案：日、月、星辰、山、龍、華蟲、火、藻、粉米、宗彝、黼、黻，也稱十二章紋，裝飾於帝王冕服之上，是中國帝制時代王權的標誌。

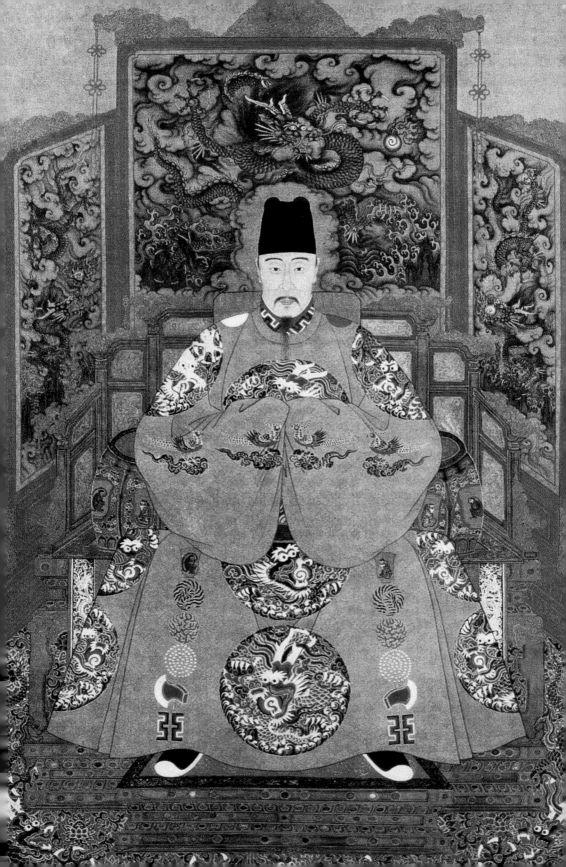

日、月、星辰、山、龍、華蟲（雉雞）、火、宗彝（老虎和長尾猿）、藻、粉米、黼（斧）、黻（亞）等十二種紋樣。上衣下裳各有六種紋樣，不可以隨意混搭。日、月、星辰、山、龍、華蟲紋樣，繪於上衣之上；而火、宗彝、藻、粉米、黼、黻紋樣則繡於下裙上面。這些紋樣結構嚴謹，寓意深刻，不僅具有劃分等級的作用，還有很強的文化象徵意義。每種紋樣都代表不同寓意，共十二種紋樣，幾乎涵蓋了人生在世所有的美德。（圖 1-8）

人們認爲太陽能帶來光明，爲動植物提供光照，促使萬物生長。把太陽圖案繪於上衣左肩，代表光明普照之意。月亮繪於右肩，與太陽圖案遙相輝映。北斗七星圖案繪於日、月下方，意味著帝王「肩挑日月，背負星辰」。山石圖案代表穩重、鎮定，並且山石能生雲雨，是萬物再生之源，也象徵帝王高高在上的地位和權力。

「龍」在中國神話中是一種善於變化、能興風弄雨、威力極大的神奇動物。龍圖騰也是中國古代最爲重要的原始圖騰之一。從奴隸社會到封建社會，歷經幾千年，龍圖騰作爲皇權標誌，一直用於帝王冕服之上。此外還

圖 1-8　明世宗坐像，南薰殿舊藏

戴烏紗折上巾，穿盤領、窄袖、繡龍袍的明世宗。烏紗折上巾，是皇帝穿常服所戴，其樣式與烏紗帽基本相同，唯獨左右二角折之向上，豎於紗帽之後。盤領、窄袖、繡龍袍，是皇帝的常服。常服又稱翼善冠，黃色的綾羅上繡龍、翟紋及十二章紋。

有華蟲(雉雞)圖案,因其色彩鮮豔,以此來表示穿著者富有文章之德。(圖 1-9)

　　隨著生產力的提高,人類社會不斷進步,人們改造自然的能力也逐漸增強。在這個過程中,人們發明了大量生產工具和生活用品,展現在十二章紋中,主要有:火和黼(斧)。火的使用極大程度上改變了人們的生活方式,而黼(斧)是勞動工具,兩者的出現展現了人類的進步,是人類智慧的結晶。同時人們用火焰圖案來預兆光明、旺盛,用斧頭圖案代表決斷是非,也提示穿著者應「當機立斷」。

　　「黻」與「黼」寫法相似,是中文字「亞」的紋樣,它一半青色,一半黑色,代表著人們開始理性思辨,去發現自然界的規律,同時也有勸人避惡從善之意。

　　「粉米」是農業收穫之物,「藻」是水草紋樣,「宗彝(老虎和長尾猿)」

圖 1-9　十二章紋之月、山、龍、華蟲

月亮與太陽圖案遠相輝映;山石圖案代表穩重、鎮定,並且山石能生雲雨,是萬物再生之源,也象徵帝王高高在上的地位和權力;龍圖騰作為皇權標誌,一直用於帝王冕服之上;華蟲(雉雞)圖案色彩鮮豔,以此來表示穿著者富有文章之德。

圖 1-10　十二章紋之火、粉米、藻、宗彝

火焰圖案預兆光明、旺盛;「粉米」圖案是米點狀白色花紋,寓意滋
養化育,提醒帝王要滋養眾生、惜福養民;「藻」象徵純潔華美、文
采斐然;宗彝圖案繡在下裙上,左右各一,形成一對,寓意穿著者智
勇雙全。

是狩獵對象,這些都與人們的生活密切相關,是大自然的恩賜,也是人們
改造自然的結果。人們用這些紋樣裝飾服裝,以此表達期盼豐衣足食的心
願。具體來說,「粉米」圖案是米點狀白色花紋,寓意滋養化育,提醒帝王
要滋養眾生、惜福養民。「藻」象徵純潔華美、文采斐然。「宗彝」是一種
祭祀器皿,表面有老虎、蜼的圖案,「蜼」是一種長尾猿,傳說蜼很有孝道,
人們把宗彝圖案繡在下裙上,左右各一,形成一對,寓意穿著者智勇雙全。
（圖 1-10）

　　十二章紋的使用很有講究,只有天子的冕服才能全部使用,帝王以下
逐級削減。如,公爵可以使用「九章」;再次一等爵位——侯、伯等,依次用「七
章」或者「五章」。

　　十二章紋在漫長的發展過程中,蘊含了人與天地神靈、自然萬物、禮

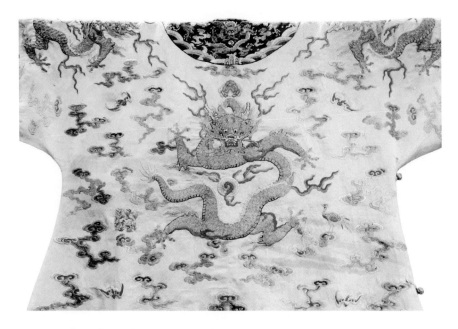

圖 1-11　明黃色刺繡皇帝龍袍帶十二章紋（清中晚期）
背面局部

龍袍上每個紋樣都有豐富的含意。在胸、背和兩肩
處繡有 4 條正龍，在前後衣襟下襬處又有 4 條行龍，
這樣前後望去都有 5 條龍，寓意爲九五之尊。除了
龍紋和十二章紋之外還有五彩雲紋、蝙蝠紋等吉祥
圖案，有洪福齊天、福山壽海等寓意。

儀風俗等種種內涵，也寄託了人們對自然界的崇拜以及對現實生活的美好
嚮往。它是一種文化載體，不僅代表古代「天人合一」的理念，也反映了人
與自然的和諧，具有豐富的藝術精神。這些紋樣在中國原始彩陶文化中都
曾經出現過，只是到了奴隸社會，才被統治階級所壟斷，賦予其豐富的政
治含意，使之成爲統治者至高無上的權力、威嚴與仁德思想在服飾上的集
中展現，成爲象徵統治權威的標誌。（圖 1-11）

▌別等級、明貴賤的「補子服」

在現代社會說起「衣冠禽獸」，恐怕人人側目，眾所周知，只有那些道德淪喪、處事卑劣的無恥之徒，才會被斥為「衣冠禽獸」。然而，殊不知這個徹頭徹尾的貶義詞，在其誕生之初，卻是個萬眾仰慕、光彩照人的「體面」詞兒。「衣冠」制度是中國等級社會裡陳陳相因的典章制度之一，上至皇帝天子下到黎民百姓，穿衣戴帽的樣式、顏色、質料、紋飾等都有嚴格的規定，用來辨別等級，區分尊卑貴賤。而「禽獸」一說，來源於古代的官服。我們在歷史題材影視節目中常常可以看到，身著官服的大臣們在前胸後背處往往會有一塊方形布料，上面用金絲彩線繡著禽鳥或猛獸的圖案，這塊裝飾精美的布料就叫「補子」，帶補子的官服也叫「補子服」或「補服」。(圖 1-12) 補子是封建社會等級制度的典型標誌，有「別等級、明貴賤」的作用。「衣冠禽獸」在當時是指穿「補子服」的人，即為官當權者，是一個令人羨慕的讚美詞，只是到了明朝中晚期，官場腐敗，為官者欺壓百姓，無惡不作，如同披著衣冠的禽獸一般，「衣冠禽獸」這才演變為道道地地的貶義詞。

說起官員的補子，相傳起源於唐代武則天當政時期。女皇武則天看到

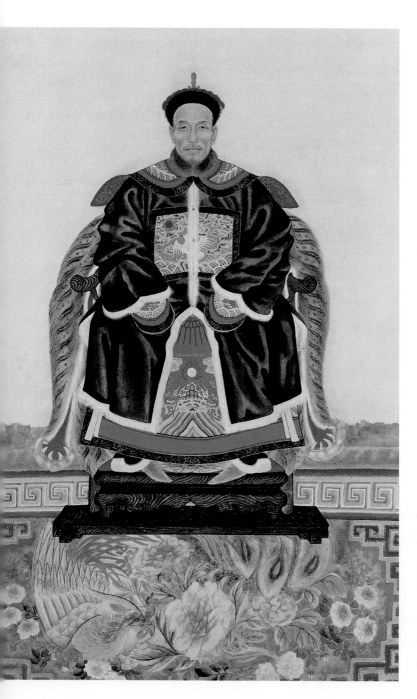

圖 1-12　徐悲鴻早期繪畫
《清代官員像》

清朝官員朝服爲石青色或
藍色袍服，以「頂戴花翎」
及官服上的補子來區分官
階大小。所戴官帽有兩
種：冬季爲「暖帽」，夏
季爲「涼帽」。上朝需佩
戴朝珠，共 108 顆，旁
邊附小珠三串，稱爲「紀
念」，另外還有一串垂在
後背，名曰「背雲」。同補
子一樣，朝珠也顯示了官
位的高低。

百官穿著統一的官服上下朝，每天如此，單調乏味，便命人重新設計官服。新官服在前胸後背處有補子紋飾，文官繡禽鳥，武將繡猛獸。官員穿著刺繡精美的新官服顯得高貴典雅、衣冠楚楚。也有人認為補子始於元朝，因為曾經在元代墓穴中出土了一些帶補子的服裝。這種裝飾在前胸後背處的方形圖案，與補子非常類似，但是這些圖案只以花卉為主，並沒有明顯的區分等級的標誌。

以上只是關於補子的傳說與猜測，真正帶補子的官服應該始於明朝，據《明會典》記載，洪武二十四年（1391）對官服的補子做了詳細規定，從一品到九品用不同的圖案來辨別官員職別及官位高低。

文官們飽讀詩書，文質彬彬，因此用風雅文明的禽鳥圖案做補子。具體來說，文官一品用仙鶴圖案，中國有句成語叫作「鶴立雞群」，稱讚仙鶴超凡脫俗、高雅聖潔的氣質與品德；並且在吉祥圖案中，鳳凰排名第一，代表皇后，仙鶴排名第二，象徵一品高官。二品用錦雞圖案，錦雞也叫「華蟲」，取自於帝王冕服上的紋飾，象徵穿著者具有一呼百應的王者風範；古時還有傳說錦雞能夠鎮鬼辟邪，因此把牠作為二品文官的象徵。三品用孔雀圖案，古人認為孔雀不僅美麗高雅，而且很有品德，是代表富貴、文明的一種吉祥鳥。四品用雲雁圖案，雁在飛行時常排成「一」或「人」字形行列，用它代表禮節、秩序。五品用白鷳圖案，古代歷來把白鷳作為吉祥鳥，人們認為牠在展翅飛翔之時，可以去汙納福；牠在喝水之時，寓意生活甘美；此外，牠還能祛災保收。六品用鷺鷥圖案，鷺鷥是白色吉祥鳥，代表潔身自好。七品用鸂鶒圖案，古人以鸂鶒喻「忠誠」，也有喜慶祥和之意。八品用鵪鶉圖案，「鵪」取諧音「安」，寓意「平安如意」和「安居樂業」。九品用練鵲圖案，練鵲長長的羽毛很像綬帶，也叫「綬帶鳥」，綬帶是一種配飾，用於帝王、百官禮服之上，象徵權力和富貴；並且人們認為練鵲能報喜，是種吉祥鳥。

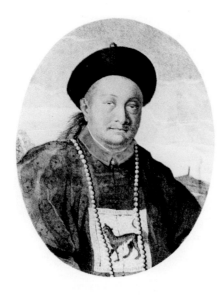

圖 1-13　清乾隆朝武官、通州協副將王文雄

1793 年，王文雄和天津道喬人傑二人全程陪同馬戛爾尼使團，這幅肖像為使團隨團畫師 W‧亞歷山大所繪。他胸前的補子表明了他的武官身分和等級。

武官大多勇猛剽悍、威風凜凜，因此用驍勇善戰的猛獸做補子圖案。具體是：一品武官為麒麟，二品是獅子，三品為獵豹，四品是老虎，五品是熊，六品是彪，七品和八品都是犀牛，九品為海馬。

補子上除了飛禽走獸圖案之外，還有水和岩石圖案，寓意為帝王的統治像岩石一樣穩固如山，像海水一樣永不枯竭，天長地久。（圖 1-13）

到了清代，補子在繼承前代的基礎上，進一步發展變化。明代官服是側開長袍，補子是織上去的整塊圖案；而清朝官服是中開褂子，補子是後來縫綴上去的，所以前胸補子只能一分為二在左右兩個衣片上。其次，明代補子比較大，約四十公分見方，四周沒有花邊裝飾，底紋一般為紅色等素色，用金線刺繡，素淨淡雅；清朝補子較小，約三十公分見方，四周有精美的花邊裝飾，用青、黑、深紅等較深底色，有五彩繽紛的刺繡圖案，鮮豔奪目。另外，明朝文官補子裝飾有兩隻禽鳥，一唱一和，比翼雙飛，相映成趣；而清朝文官補子則改為一隻禽鳥紋飾。（圖 1-14）（圖 1-15）

補子作為「別等級、明貴賤」的標誌，隨官職而存在，就像現在的軍銜，不能隨意佩戴和改變。對此，各朝代都有明確而詳細的規定，每個官員都要按規行事，不可逾越，否則就會被定罪論處。在此有個明顯的例子：據說在乾隆年間，有位官員，既是二品文官又是二品武官，他認為反正兩個

圖 1-14　清代文官補子

清代文官補子繡禽鳥，以示文明。一品爲仙鶴，二品爲錦
雞，三品爲孔雀，四品爲雲雁，五品爲白鷴，六品爲鷺鷥，
七品爲鸂鶒，八品爲鵪鶉，九品爲練鵲。

圖 1-15　清代武官補子

清代武官補子繡猛獸，代表威武。一品繡麒麟，二品繡獅，
三品繡豹，四品繡虎，五品繡熊，六品繡彪，七品與八品
繡犀牛，九品繡海馬。

24

級別是一樣的，於是就在他的二品武官補子上做了創新——在獅子尾巴後添加了一隻小錦雞。當乾隆皇帝召見時，看到他補子上居然有兩隻吉祥禽獸，這還了得！皇帝盛怒之下，立刻將其革職查辦了。由此可見，中國古代社會等級制度是何等的森嚴。

▋「黃馬褂」的驕傲

2001 年，亞太經合組織（APEC）第九次會議在上海舉行。按照歷來習慣，與會者需要穿主辦國的民族特色服裝。譬如在越南召開的時候，穿的是越南國服「奧黛」（Ao Dai）長衫，在澳大利亞是澳洲傳統服裝德瑞莎—波恩（Driza-Bone Riding Coat）。而這次在上海，十九位國家元首穿的是中式「唐裝」，其實就是清朝「馬褂」的現代改良版。改良版馬褂是傳統和現代的結合品。它在具有傳統文化韻味的布料款式基礎上，採用西式裁剪法，使之更為適身合體，符合現代人的審美需要，得到了廣大人民的喜愛，使這種源自於滿族的傳統服裝重新煥發了生機。

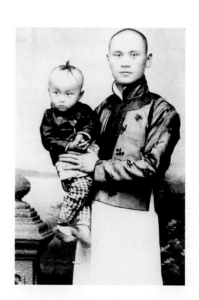

圖 1-16　二十世紀 20 年代父子合影

雖然已是辛亥革命後，父親仍然穿著淺色長袍和對襟馬褂，兒子留著「朝天揪」，也穿著對襟的小馬褂。顯然在那個時期，長袍馬褂依然是中國百姓的傳統服裝。

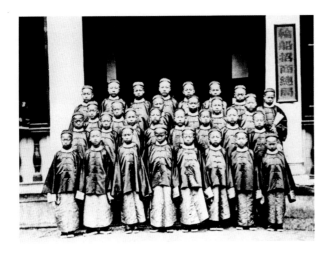

　　長袍馬褂，原本是滿族人民的特色服裝。傳統馬褂非常短小，只到腰間，袖子也很短，只到肘部，有點像現在的「七分袖」，穿起來顯得整體短小精悍，適於騎馬。最初，只有滿族八旗子弟穿著馬褂，隨著民族融合的發展，到康熙、雍正年間，很多漢族達官貴人也穿起了馬褂，之後逐漸流行到民間，成為清朝男子服裝的基本款式之一。（圖 1-16）

　　清朝馬褂款式主要流行三種：對襟、大襟和琵琶襟馬褂。對襟馬褂的衣襟開口在身體前中，左右兩邊對稱，顯得方正端莊，一般作為正式禮服穿用；大襟馬褂的開口在身體右側，也叫「右開襟」，衣片周圍用異色布料做緣邊裝飾，整體款式休閒隨意，一般做家居服穿用；琵琶襟馬褂的右側衣襟短缺了一塊，看起來形狀像琵琶，因此而得名，一般在平時外出時穿用。（圖 1-17）（圖 1-18）

　　另外，馬褂的顏色也有很多變化。在不同歷史時期，有各自「流行色」。所謂「流行色」一般是指在那個時期比較受貴族子弟喜愛的顏色。最早馬褂流行天藍色，到乾隆年間流行玫瑰紫，之後又流行過深紅、淺灰、駝色、

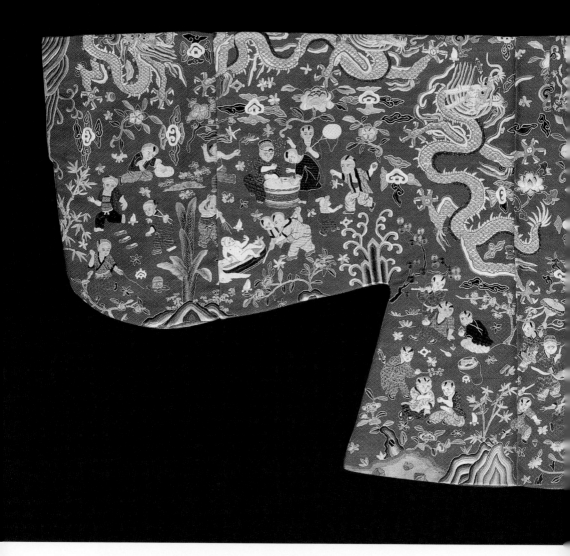

圖1-18　定陵出土的明孝靖皇后的紅素羅繡平金龍百子花卉
方領女夾衣

方領，對開襟，五顆金鈕扣。在前後襟及兩袖用金線繡了9
條龍，全衣繡百子圖，其間綴以金錠、銀錠、方勝、寶珠、
犀角、珊瑚、如意等雜寶圖案，以及由桃花、月季、牡丹、
荷花、菊花、梅花等花卉組成的春夏秋冬四季景。

圖 1-19　民國初年的四川成都男子。美國路得‧那愛德（Luther　Knight，1879—1913）攝，來約翰提供

他們頭戴鴨舌帽，身著綢緞長衫、皮毛馬褂，右邊男子戴著眼鏡。

米色、棕色等顏色。除了各時期「流行色」的不同，馬褂在領和袖的花邊裝飾上也會有所變化。有時流行寬邊裝飾，有時又流行窄邊，到了清末，還出現過沒有邊飾的馬褂。（圖 1-19）

黃馬褂，款式與普通馬褂類似，特別之處在於其顏色──黃色，是皇族專屬色。黃色之所以成為特殊「尊貴」色，源於古代「敬土」思想。按照中國陰陽學說，黃色為「土」，在五行中土為尊，代表著宇宙中央。並且儒家大一統思想認為，以漢族為主體的統一王朝，理應處於宇宙中央，這樣才有別於周邊少數民族。如此一來，黃色就通過「土」與「正統」「尊崇」聯繫起來了，為君主的統治提供了合理論證。此外，古代又有「龍戰於野，其血玄黃」的說法，意思是說龍在打仗的時候，流的血是黃色的。而君主歷來自稱龍的子孫，於是黃色就成為皇權階級的專用色，神聖而不可侵犯。黃色又有深淺的不同，對此也有明確規定。首先是以「明黃色」最為尊貴，只有皇帝才可以使用。其次還有「金黃色」（深黃色），是皇親貴族使用的顏色。其他人最多只能用「杏黃色」（紅黃色）。

黃馬褂，並非清朝皇帝自己穿用的衣服，而是把它作為一種賞賜，賜予有功之人穿用。能夠被賞賜黃馬褂，對臣子來說，是無比榮耀無比驕傲的事情。在清代，通常只有三類人可以穿用黃馬褂。第一類是在皇帝出行之時，身兼重任的大臣和皇帝御駕旁邊的侍衛要穿黃馬褂，用來標明聖駕位置；第二類是當皇帝外出打獵之時，捕獲獵物最多的勇士，可以得到皇

帝賞賜的黃馬褂，這種黃馬褂只能
在每年隨皇帝外出打獵時才可以穿
用；第三類是在國事中或戰場上立
下重大功勳的官員，由皇帝欽賜黃
馬褂，這種黃馬褂可以在平時任何
隆重場合穿用，以顯示皇恩浩蕩。
（圖 1-20）

　　清朝最有名氣的黃馬褂據說是
欽差大臣李鴻章所穿的那件。1895
年，李鴻章去日本進行《馬關條約》
談判，返回驛館時，遭遇日本刺客
襲擊，臉部中槍，鮮血直流，染紅
了黃馬褂。在快要暈倒時，李鴻章
不忘吩咐隨從，一定要把這件染血
的黃馬褂保管好，不要洗掉血跡。
後來面對著斑斑血跡，李鴻章長歎
一聲說：「此血可以報國矣！」他認
為這件染血黃馬褂是自己的驕傲，
足以證明自己精忠報國的一片赤誠
之心。

圖 1-20　身穿黃馬褂的英國陸軍軍官查爾斯・
喬 治 ・ 戈 登（Major Charles George Gordon，
1833—1885）

戈登因帶領常勝軍攻打太平軍，被中國皇帝賞賜
黃馬褂，並得到「中國的戈登」的稱號。

風度蒹服
中國服飾

2

華服美飾
——人間的理想

▌謙謙君子，溫潤如「玉」

著名香港武俠小說家金庸先生，在其開山之作《書劍恩仇錄》中曾敘有這樣一段情節：清朝乾隆皇帝與紅花會總舵主陳家洛一見如故，惺惺相惜之下以玉佩相贈。玉佩上刻字為──「慧極必傷，情深不壽，強極則辱，謙謙君子，溫潤如玉」。短短的二十個字，說盡了男主角陳家洛典型的性格特徵。同時，這意味深長的一行文字也是金庸先生自己特別推崇的人生境界。（圖 2-1）

與西方國家有所不同，東方人向來崇尚溫文儒雅的含蓄美。玉石之美，是一種天賦的自然之美，是由內而外慢慢透射而出的蘊藏著深沉厚重、柔和含蓄

圖 2-1　清朝的螭龍雲紋雞心佩，長 7.7 公分，寬 4.6 公分，於北京海淀區索家墳清黑舍里氏墓出土，現存於首都博物館

該玉佩一面雕螭紋及鴛鴦戲水，一面為依附於祥雲之中的鳳鳥，以鏤空技法琢製，線條細密而流暢。

33

圖 2-2　魚形佩

玉佩爲白玉質，模仿魚的
造型雕刻而成，線條雖然
簡易，但表現力絲毫不
差，紋飾風格有漢代特
點。魚頭製作誇張，身體
較寬，嘴巴微張，大口厚
唇，身體有鱗，魚首有一
圓孔，以繫佩綬。

圖 2-3　漢代螭虎紋佩

此器爲鏤空雕刻，螭虎攀
附，吻部突出，雙目迷離，
身體蜷曲，長尾分岔，四
肢伸展矯健，隱隱有飛翔
之勢。玉器頂部有雲紋吊
孔，玉質溫潤潔淨，凝白
如羊脂。展現了極高的工
藝水準。

的美。外表溫和內斂，而本質卻堅剛無限。君子如玉，溫和、堅韌、細膩，與人性類似，並息息相通。「謙謙君子，溫潤如玉」——古往今來，恐怕沒有任何一件物件能夠像美玉一樣得到中國文人的萬千寵愛。（圖 2-2）（圖 2-3）

由於玉材較爲難得，加工難度又高，因此在被視爲珍寶的同時，更被賦予了深刻含意：玉的「溫潤而澤」，象徵著儒家學說中的「仁」；質地堅固致密而有威嚴，象徵「智」；玉上的斑點掩蓋不了其天然美質，也不會去特意掩飾斑點瑕疵，象徵「忠」；玉石雕琢成器後整齊地佩掛在身上，象徵「禮」……此外，更有一種說法認爲玉石能夠溫暖人，有靈氣滋養人，所以從商朝時候起古人就喜歡佩戴各種玉飾品。到了周代，「禮」教普及，玉器更被賦予種種美好而豐富的道德寓意，把玉和「禮」聯繫起來。儒家學說所

圖 2-4　商朝鳳形佩，長13.2 公分，寬 7.4 公分，現藏於首都博物館

佩玉質白潤，經侵蝕局部泛黃褐色暈斑。用絲鋸鏤空線刻，呈回首長尾夔鳳形，周邊爲齒狀，有四個單面鑽成的小孔。兩面紋飾相同，精巧寫實。

圖 2-5　金代青玉龜巢荷葉佩，長 10 公分，寬 7 公分，厚 1.3 公分

佩為青玉質，溫潤細膩，一塊玉料對剖製成。以浮雕、透雕技法琢出荷
葉、慈菇及水草紋，單陰刻線示葉脈，紋理清晰。荷葉中心各凸琢一隻
伸頭相向爬行的小龜，以雙陰刻線琢出六角形甲紋。背面僅以粗獷的刀
工琢刻出枝梗。古代將這種紋飾稱為「龜遊」，寓祥瑞之意。這對玉佩
構思嚴謹，造型生動，鏤刻精細，拋光極好。據墓誌知墓主為金烏古倫
窩倫，葬於金大定二十四年 (1184)，距今有 800 餘年。

圖 2-6　金朝綬帶鳥銜花
佩，直徑 6 公分，厚約 0.5
公分，出土於豐臺區王佐
鄉金烏古倫窩倫墓，現藏
於首都博物館

玉佩鏤空雕琢出五瓣形花
朵、花蕾、枝葉，葉脈清
晰，葉齒整齊。背面碾琢
粗獷，光素。器物造型新
穎，碾磨精細。

宣揚的「仁、義、禮、智、信」，其中最重要的內容就是「仁」，人們敬仰那些「仁者愛人」的人，尊他們爲「君子」，而「仁」的核心就是「德」。孔子曾經對玉石的十一種品德作了詳細解說。從此美玉變成了美德的代名詞，同時也成爲君子規範道德、約束行爲的標誌。君子對理想道德最高境界的追求，可以比喻爲玉石的聖美堅潔；將高尚人格的砥礪磨煉，比喻爲美玉的精雕琢磨。因此，才有了「君子以玉比德焉」，「君子無故，玉不去身」等說法。（圖 2-4）（圖 2-5）

　　古人精心雕琢出各種形狀的玉器，繫上彩色絲帶佩戴在身上。根據嚴格的禮法規定，不同等級的人，需要佩戴不同的玉器。包括其質地、色彩、佩戴場合，以及絲帶顏色都有明確規定。其中，「天子佩白玉，公侯佩玄玉，大夫佩水蒼玉，世子佩瑜玉，士佩珉」，所有人都要服從這種規定，否則就是犯罪，將予以嚴懲。這樣，「禮」才被眞正貫徹下來。（圖 2-6）

　　君子佩玉，不僅僅是起到區分等級貴賤的作用，也可以在一定程度上滿足人們的審美需要。因爲玉器本身色澤溫潤，質地晶瑩，有著欲說還休的含蓄之美，加上絲帶裝飾，更加色彩斑斕，美輪美奐。並且，人們佩玉而行，玉石之間相互碰撞，會發出清脆悅耳的環佩玎玲之聲，也是一種聽覺享受。古時君子爲了讓玉佩發出動聽聲

圖 2-7　漢代舞人佩，一般成對出現，兩人造型相同，方向相反，呈對稱舞蹈姿態

身穿交領廣袖長袍，腰間繫帶，穿喇叭形長裙。臉形圓潤，修眉細眼，面帶微笑。一臂繞頭舒長袖，一臂下垂內彎，身體呈 S 形，婀娜多姿，優美動人。

圖 2-8　明朝萬曆年間的描金雲龍玉佩，1957 年出
土於北京市昌平縣十三陵定陵，現存於國家博物館

玉佩由珩、瑀、玉花、滴、璜及玉珠等以絲線串聯
而成，通長為 50.5 公分，所有玉片正面均淺刻雲龍
紋並描金。

音，在行動之時要從容不迫，舉止有度。譬如，前行時身體要微微前傾，像作揖的樣子；退後時要稍仰起身體；轉身行要符合圓形；拐彎走則要走方形的路線——這樣佩玉之聲才能清越而有韻。佩戴者也可依據韻律而調節步履緩急，展現出對「禮」的尊重。同時佩玉還可以淨化心靈，陶冶靈魂，避免滋生邪念。這就是古人們津津樂道的「鳴玉而行」。（圖 2-7）（圖 2-8）

　　諸多出土資料表明，中國是最早使用玉器的國家，使用歷史也最為悠久。大約七千年以前，河姆渡地區就出現了彩石玉玦，在此後幾千年時間裡，中國的治玉活動從未間斷過。此外，日本同處於中華文化圈，自古以來深受中華文化的薰陶，日本人民也喜愛佩戴玉器。但由於日本國土多數地區盛產銀器，因此日本的銀文化較玉文化更為盛行。

　　玉文化幾乎充溢了中國社會整個歷史時期，它記錄了人類生活、社會

圖 2-9　戰國的螭紋合璧，直徑 7.6 公分，厚 0.4 公分，現藏於北京故宮博物院

玉料為青色，局部有褐色沁痕。扁圓形狀，兩面紋飾相同。外圈有浮珠雕刻，內圈鏤雕一隻張口露齒的螭虎，虎首有角，尾彎捲翹起。玉璧由中央平分成兩半，原似一件可以分合的信物。

圖2-10　獸形玦，紅山文化，高16公分，最寬11公分，內徑2.7公分，
厚2.3公分，北京市文物公司藏

紅山文化是距今五六千年前一個在燕山以北、大凌河與西遼河上游流
域活動的部落集團創造的農業文化。紅山文化玉器是中國新石器時代
紅山文化遺址中發現的玉器。該玦玉質呈黃綠色，質地潤澤。整體呈
C形，口微張，大眼炯炯有神，獸首肥大，雙耳豎立，吻部前突，鼻
間以陰刻線飾多道皺紋，周身光素，背部對穿雙孔。該器對研究和認
識紅山文化玉器具有重要價值。

變遷。有關於玉的趣聞，更是豐富多彩，光怪陸離。現代社會裡，國人雖已沒有了佩戴玉器的習俗，但是人們對玉石的熱愛早已根深柢固。而今人們熱衷於收藏玉器，不僅可以增長見識，陶冶性情，還有很高的投資價值。早在二千多年前的戰國，就演繹了一齣《完璧歸趙》的動人故事，秦王爲了得到趙國的一件「和氏璧」，居然要以十五個城池交換，使玉的價值達到了登峰造極的地步。「黃金有價玉無價」，如今在國內外市場上，玉器價格也是迅速升溫、一路上揚，受到各地收藏家的青睞，日益成爲拍賣市場上的寵兒。（圖 2-9）（圖 2-10）

▎「冠」與「髻」的對話

中國古代儒家倫理學著作《孝經‧開宗明義章》曰：「身體髮膚，受之父母，不敢毀傷，孝之始也。」意思是說，人的毛髮皮膚來自於父母恩賜，不敢有所損傷，這才是行孝盡孝的開始。如此一來，秉承儒家傳統思想，漢族人民無論男女都蓄留長髮。並且人們認為頭部是身體最重要的部位，因此對於頭部裝扮格外注重。人們往往把繫在頭上的飾物叫作「頭衣」或者「首服」，主要有四種：冠、冕、弁、幘。前三種都是帽子，由皇帝或貴族們佩戴；「幘」是一種頭巾，一般百姓使

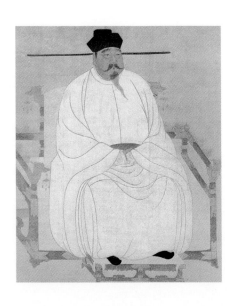

圖 2-11　宋太祖像，南薰殿舊藏

宋太祖趙匡胤發動「陳橋兵變」，黃袍加身，建立了北宋王朝。圖中宋太祖頭戴展翅烏紗帽，身穿淡黃色盤領大袖寬衫袍，腰束紅色革帶，腳穿黑色靴子。整體看來，樣式樸素，色彩淡雅。

用。（圖 2-11）

　　最初的冠帽就是一個罩子，用來固定髮髻。隨著社會進步，出現冠服制度，帽子種類開始增多，並向多元化方向發展。到了漢朝，有了等級劃分，不同身分、場合需要佩戴不同冠帽，並對此有著嚴格的規定，冠帽成為區別社會等級的重要標誌之一。漢代冠帽種類繁多，主要有冕冠、通天冠、長冠、進賢冠、武冠和法冠等。對於帝王而言，在隆重場合，如祭祀大典，要穿冕服戴冕冠，而在朝會和宴會上，則戴通天冠。各級官員在參加祭祀典禮時都要戴長冠，在朝會時有所不同，文官戴進賢冠，武官戴武冠。中國文化裡，「冠冕堂皇」這個成語用來形容表面上莊重體面非常氣派的樣子，雖暗含貶義，但從中仍能看到「冕」和「冠」富麗堂皇的一面。（圖 2-12）（圖 2-13）（圖 2-14）

　　古代女子雖然也有戴帽的，但是相比

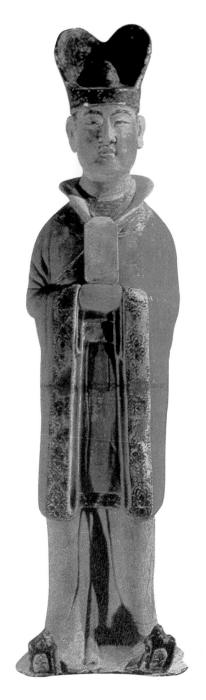

圖 2-12　唐朝彩繪文官俑，陝西醴泉縣興隆村李貞墓出土

戴進賢冠、方心曲領、朱衣黃裳。方心曲領是一種飾物，形狀上圓下方，掛於頸間，與笏板一起在官員上朝時使用，是朝服特有的飾物。

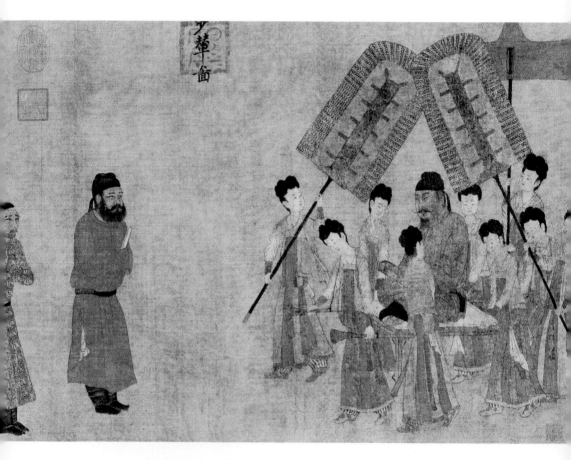

圖 2-13 《步輦圖》局部，此圖作者是閻立本。本圖描繪的是唐太宗接見來迎娶文成公主的吐番使者的情景

圓領衫、袍是在古代深衣的基礎上發展而來的，是唐代男子主要的服裝形式。它的前後身採用直裾，在領子、袖口、衣裾邊緣部分都加貼邊。在前後裾的下邊，常各用一幅布橫向拼接，腰部用革帶緊束，上戴襆頭，下穿長靴。圖中的唐太宗和官吏都穿著圓領袍衫，裹著襆頭。

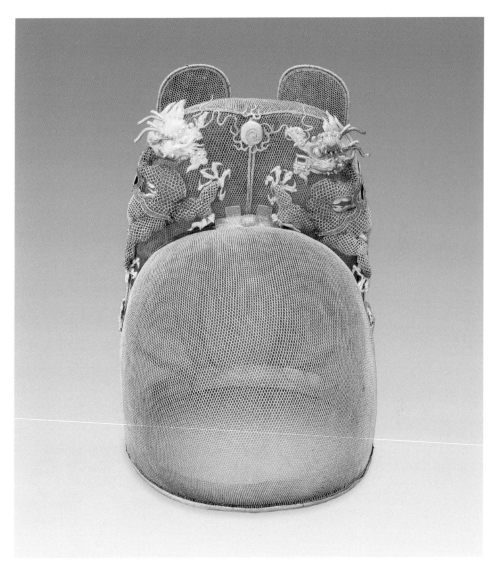

圖2-14　金翼善冠，明萬曆年間金質冠飾，出土於定陵。金冠由前屋、
後山（分前後兩片）、角三部分組成，通高24公分，後山高22公分，
冠高14.7公分，冠口徑20.5公分，重826克

全部由金絲編結而成，各部分由粗金絲連綴，外面用雙股金絲編結成
辮形條帶壓縫，兩個折角單獨編製，下部插入長方形管內，後山鑲嵌
二龍戲珠。金冠製作工藝高超，紋飾生動有力，是明代金銀細工的精
品。

45

圖 2-15 《舞樂圖》，1972 年出土於新疆吐魯番阿斯塔那張禮臣（655－702）墓

圖中舞伎髮綰高髻，額描堆形花鈿，紅裙拖地，足穿重臺屨。左手上屈輕拈拔帛，可看出揮帛而舞的姿態。右手殘損。

之下，她們更爲注重髮髻的製作和裝飾，以此來增加儀容的俊美。女子髮髻的造型極爲富麗多姿，並歷代相承，不斷變化，有關記載甚多，僅就《髻鬟品》記載就不下百餘種。其中流傳最廣，使用最爲普遍的是「椎髻」；最富傳奇色彩的是三國時期的「靈蛇髻」；最具有民族特色的是清朝滿族女子的「大拉翅」。（圖 2-15）（圖 2-16）

「椎髻」因其形狀與木椎相似而得名。這種髮髻簡單實用，在當時不分男女都喜歡梳椎髻，甚至軍隊中的戰士也有梳椎髻的。梳時先將頭髮束起，綰結成椎，用簪或釵固定即可，也可以盤捲成多椎，層層疊起，其變化主要在於髮型高低及結椎位

圖 2-16 清朝女子旗頭

旗頭是清朝滿族女子的一種高大而誇張的髮飾，以鐵架支撐，外罩黑色絲緞，做成扇形頭冠，上面裝飾有各種各樣精美的珠寶首飾，如花朵、花鈿等，側面懸掛流蘇。這種髮飾具有豔麗而奪目的裝飾效果，風韻獨特，在清朝滿族女子中廣爲流行。

置不同而已。據史書載，梁冀之妻孫壽曾經將結椎
置於頭側，髮髻斜斜呈下墮狀，即爲著名的「墮馬
髻」；漢成帝寵妃、趙飛燕的妹妹趙合德入宮時，將
結椎捲高，名爲「新興髻」。（圖 2-17）（圖 2-18）

「靈蛇髻」相傳是由魏文帝皇后甄氏創作。《采
蘭雜誌》記載，甄后剛入宮時，看見宮內有一條綠
蛇，口含一顆碩大的紅色寶珠，並不傷人，等旁邊
有人上前想除掉牠，綠蛇就突然消失不見了。甄后
驚奇之餘得到啓發，模仿蛇盤繞的樣子梳成髮髻，
每天各不相同，具有巧奪天工之美。對此宮人們雖
爭相效仿，卻始終模仿不了。於是，這種奇特髮髻
便被稱爲「靈蛇髻」。

清朝滿族女子的傳統髮式也稱「旗頭」，主要有
「兩把頭」、「一字頭」、「軟翅頭」、「架子頭」、「大拉
翅」等樣式。清初女子髮髻比較簡單，把頭髮全部往
頭頂梳起，裡面用一根長條形「扁方」支撐起來，梳
成一個橫著的長形平髻。清咸豐以後，女子髮髻逐

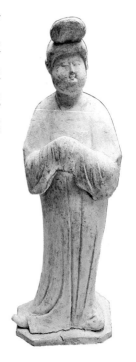

圖 2-17　唐代粉彩偏髻女立俑，陝西省師範大學長安
區出土，陝西省考古研究院藏品，北京首都博物館展
品

該俑體態豐腴，神色柔和，身著高腰襦裙，頭梳偏髻，
雙手交握，面露笑容，似乎正在聆聽什麼。

圖 2-18　唐代粉彩高髻女立俑，陝西省蒲城唐惠陵李
憲墓出土，陝西省考古研究院藏品，北京首都博物館
展品

該俑身形健美，神態安詳，雙手交握於胸前，透出貴
族婦女雍容華貴的氣度，也充分展現了大唐盛世的繁
華與富裕。

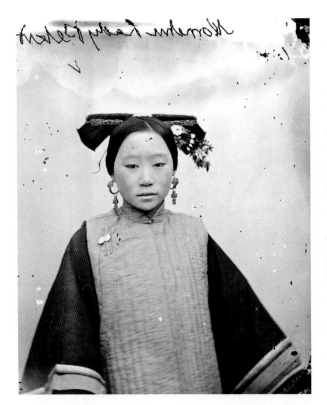

圖 2-19　1871—1872 年，北京，梳「兩把頭」髮型的滿族女子，英國攝影師約翰‧湯姆遜（John Thomson，1837—1921）攝

她頭上的髮髻表示她是一位已婚女子。兩把頭是滿族婦女的典型髮式，就是把頭髮束在頭頂，分成兩綹，在頭頂上梳成一個橫長式的髮髻，用一根長約 34 公分，寬約 4 公分的大橫簪（又名大扁方），橫貫於髮髻之中，再將後面的餘髮綰成一個燕尾式的扁髻，壓在後脖領上。

漸增高，兩邊角也不斷擴大，要戴一頂俗稱「大拉翅」的假髻。「大拉翅」一般用金銀、玉石或香木等材料做成扇形支架，外罩黑色緞、絨或紗，使用時將它套在頭上，再以各式珠寶首飾裝點，側面懸掛流蘇。（圖 2-19）

　　古人在製作髮髻的時候，為了達到理想形狀，往往要添加一些假髮。最好的假髮是真人的頭髮，其次是黑色絲絨、鬃毛等材料。中國的假髮始於周朝，盛行於唐代，明清時期普及到了民間。時至今日，人們都把假髮當作一種必不可少的頭飾。（圖 2-20）

　　然而世界上最早使用假髮的國家不是中國，而是埃及。由於非洲天氣炎熱，古埃及人習慣把頭髮、鬍鬚全部剃掉，戴上用羊毛混合真人頭髮製

圖 2-20　彩繪雙鬟望仙髻女舞俑，1985 年在陝西長武
縣棗元鄉郭村張臣合墓出土

雙鬟望仙髻是一種盛行於唐代的假髮髻，在許多古墓的
壁畫中都可以看到。

圖 2-21　歐洲男子假髮

古代歐洲盛行假髮，上自國王下至平民都喜歡
佩戴假髮，假髮一度成為歐洲君主政體時代的
象徵。圖中貴族男子披肩假髮外戴黑色禮帽，
穿白色上衣紅色褲子，米色高筒靴，右手執手
杖，腰佩長劍，神情驕傲而自信，可見在當時
戴假髮是一件多麼時尚的事。

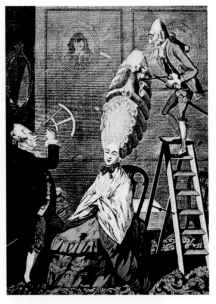

圖 2-22　歐洲女子假髮

十八世紀的歐洲宮廷流行精巧華美、引人注目
的龐大髮髻，圖中為製作這種高大誇張的髮髻，
造型師甚至使用了梯子和量角器。看那層層疊
疊的假髮卷，就像頂著一個大玉米，不知道貴
婦人纖細的脖頸能否承受得住這「龐然大物」。

　　成的假髮、假鬚。但是這些假的髮、鬚在佩戴時，並非貼緊皮膚，而是要
留出一定空隙，尤其在假髮下面會有支架撐起一個空間，這樣，假髮就像
帽子一樣架空在頭頂上方，既有利於空氣流通，保持涼爽，又避免了太陽
曬傷頭部。（圖 2-21）（圖 2-22）

　　古代歐洲國家人們同樣流行長髮，也使用假髮製作髮髻。與中國不同
之處在於，中國古代男子一般頭頂綰髻佩戴冠帽，絕少使用假髮，而歐洲
男性不論國王還是平民都普遍使用假髮，甚至於後來假髮一度成為歐洲君
主政體時代的象徵。古代歐洲非常著名的佩戴假髮的先鋒是法國國王路易

十三，據說他是為了掩蓋頭上的傷疤而使用假髮。而後繼位的路易十四也因為頭髮稀疏而佩戴假髮，近臣為了討好國王，也紛紛戴起假髮。假髮受到王室成員的推崇，很快流行到了民間。1660年，英國國王查理二世從法國流亡歸來，重新執政，把這種男士披肩假髮傳入英國，之後迅速普及，不久便成為十七世紀整個歐洲男子的時尚。十八世紀的歐洲宮廷盛行高髮髻，尤其是中後期，在法國凡爾賽宮的女性中盛行精巧華美、引人注目的龐大髮髻。為了製作這種高大髮髻，人們需要使用大量的假髮和髮蠟、髮粉及其他裝飾品。由於這些髮型過於華麗奢靡，在十八世紀末期成為法國貴族階層頹廢墮落的象徵，在一定程度上促使了法國大革命的爆發。

▌移步生「金蓮」

　　在中國古代，女人裹小腳似乎是天經地義的事兒。中國男人對女人的小腳，就像日本男人對女人的長頸，英國男人對女人的細腰一樣，情有獨鐘。女人裹出來的小腳，往往被稱爲「三寸金蓮」。「金」代表富貴、華美，而「金蓮」更是蓮花中的珍品，在佛、道兩教中象徵著善與美。並且纏足之後，腳掌因骨折而彎曲成「弓」狀，長度一般只有三至四寸（10—13公分），腳尖細而腳跟豐，其鞋印如蓮花瓣一樣精巧細緻。因此，常用「三寸金蓮」來形容女子小腳之美。（圖 2-23）

　　女子裹小腳，也稱「纏足」，其起源眾說不一，自明清時代便有諸多考證，史學家多半認爲其始於五代南唐李後主時期。據元陶宗儀《南村輟耕錄・纏足》記載：「李後主宮嬪窅娘，纖麗善舞。後主作金蓮，高六尺，飾以寶物細帶纓絡，蓮中作品色瑞蓮，令窅娘以帛繞腳，令纖小，屈上作新月狀，素襪舞雲中，迴旋有凌雲之態……由是人皆效之，以纖弓爲妙。」五代時，纏足風氣只在宮中出現，而到北宋時，已普遍流行「小腳之美」了。蘇軾著名《菩薩蠻》詞曰：「纖妙說應難，須從掌上看。」辛棄疾《菩薩蠻》

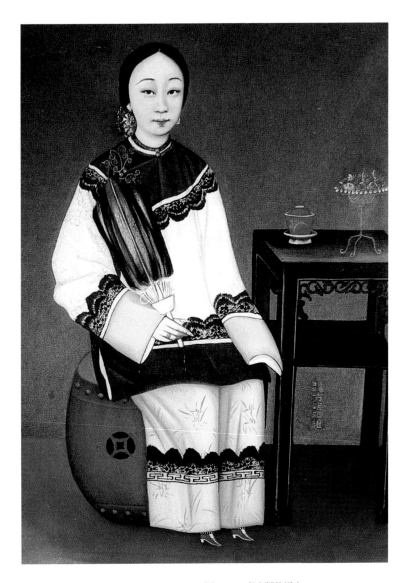

圖 2-23　裹小腳的婦女

《笠翁筆記》中曾提到明代有一位姓周的宰
相，以千金購一麗人，因腳裹得太小而寸
步難移，站都不能站，每次行走都必須別
人抱著走，因此得名「抱小姐」。古時女子
腳裹得越小越能嫁個好人家，以腳的大小
來決定女子的「終身大事」。

53

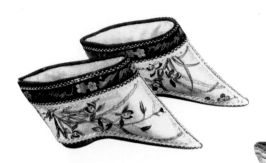

圖 2-24　粉緞地平針盤金繡蘭花紋小腳鞋

小腳鞋為纏足女子所穿，又稱「弓鞋」、「半弓」，弓也是古代的計量單位，一虎口為一弓（約15公分）。女子一旦纏足，一輩子都離不開小腳鞋，無論吃飯、睡覺，都要穿著小腳鞋。

圖 2-25　黃緞地平針繡花卉紋小腳鞋

小腳鞋樣式很多，有睡鞋、換腳鞋、踏堂鞋、尖口鞋、蓮鞋、棉鞋、套鞋等數百種。這些小腳鞋往往做工考究、樣式精美，在鞋頭、鞋底、鞋面、鞋裏常裝飾有各種各樣的吉祥圖案，有錢人家還會綴上珍珠瑪瑙等飾物。

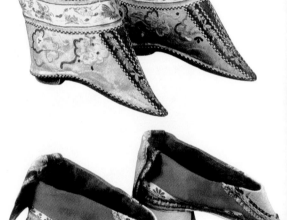

圖 2-26　紅緞地鑲花邊高跟小腳鞋

纏足現象在清代達到頂峰，不論貧富貴賤，社會各階層女子都紛紛纏足。「三寸金蓮」受到了前所未有的崇拜與關注。婦女的小腳鞋大多顏色鮮豔，以緞面做底，上面施以刺繡、鑲嵌等各種裝飾手法。如圖這種紅色緞鞋寓意吉祥，在當時非常流行。

有：「淡黃弓樣鞋兒小，腰肢只怕風吹倒。」《南村輟耕錄》說：「熙寧、元豐以前人，猶為者少，近年則人人相效，以不為者為恥也。」自宋朝開始，纏足習俗迅速風行，愈演愈烈，幾乎普及到家家戶戶。明清時期，達到登峰造極的地步。在當時，女子是否纏足，纏得如何，直接影響到未來的婚姻生活。那時社會各階層的人娶妻，都以腳小為美，腳大為恥。（圖 2-24）（圖 2-25）（圖 2-26）

54　　　　女子一般從五六歲時就要開始纏足，方法是用長長的白棉布條將拇趾

以外的四個腳趾連同腳掌折斷彎向腳心，形成「筍」形的「三寸金蓮」。纏足之痛，骨折肉爛，歷盡煎熬。俗話說「小腳一雙，眼淚一缸」，其慘其痛，可想而知。作家馮驥才在小說《三寸金蓮》中有相關描寫：「奶奶操起菜刀，噗噗給兩隻大雞都開了膛。不等血汩出來，兩手各抓香蓮一隻腳，塞進雞肚子裡，又熱又燙又黏。眼瞅著奶奶抓住她的腳，先右後左，讓開大腳趾，攏著餘下四個腳趾，斜向腳掌下邊用勁一掰，骨頭嘎兒一響，驚得香蓮『嗷』一叫，拿腳布裹住四趾，一繞腳心，就上腳背，掛住後腳跟，馬上四趾上再裹一道……奶奶不叫她把每種滋味都咂摸過來，乾淨麻利快，照樣纏過兩圈。」（圖 2-27）（圖 2-28）

「三寸金蓮」之所以廣為流行，是因為它符合古代人們獨特的審美習俗。纏足女子因腳骨折斷而行走不便，其一步三搖、弱柳扶風的姿態讓人心生

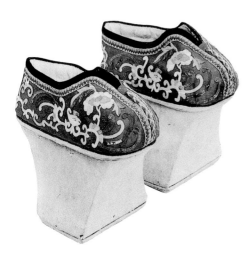

圖 2-28　繡花小腳鞋

這種小腳鞋顏色素雅，鞋底較矮，鞋面施以圓形雲紋刺繡裝飾，整體風格穩重質樸，美觀大方，多為年紀較長者穿著。

圖 2-27　藍緞地打子繡牡丹紋小腳鞋

清朝滿族婦女的鞋極富特色，多為木質鞋底，一般高 5—15 公分，其形狀上寬下圓，鞋印像馬蹄而稱為「馬蹄底」。鞋面上往往有花鳥蝶蟲等紋樣裝飾，有的貴族女子還會在上面鑲嵌各式珠寶，非常精緻華美。

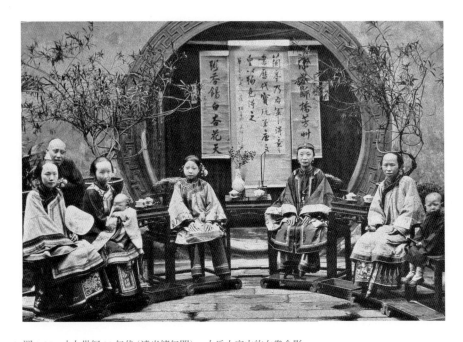

圖2-29　十九世紀80年代（清光緒年間），大戶人家中的女眷合影

清統治者入關以後，曾極力反對女子纏足，然而由於這一習俗充分展
現了中國古代獨特的審美標準，在男尊女卑的社會中屢禁不止，反而
使其在清朝達到了登峰造極的程度。圖中女子皆為小腳。

愛憐，迎合了古代男子特殊的審美心態。纏過的小腳被譽為「金蓮」、「香鉤」、
「步步生蓮花」等，對此古代文人甚至出專著進行闡述。如清代《香蓮品藻》，
書中就按照小腳的肥瘦、軟硬、雅俗之不同而將其分為九個品級。男性的
這種審美心態還包含了濃厚的性意識，清朝李漁在《閒情偶寄》中稱，纏足
的目的在於性的吸引。另外，纏足還被賦予了豐富的道德內涵。儒家傳統
思想認為女子最高道德標準是「順從」，要求她們恪守「三從（未嫁從父、既
嫁從夫、夫死從子）」、「四德（品德、辭令、儀態、手藝）」，也因此而設定
了女子的外在美削肩、平胸、細腰、窄臀，以及內在美堅韌、服從、善良、
溫婉、謙和。纏足所帶來的身體疼痛能夠讓女性變得忍讓與謙恭，可以讓

她們的禮教品德最大化昇華。另外，纏足還可以禁錮女子的行動範圍，因腳小不便於行走，能夠防止「紅杏出牆」。就如同古埃及的男人不給妻子鞋穿，中世紀歐洲男人爲女人製作了「貞操帶」。（圖 2-29）（圖 2-30）

纏足不僅讓女性飽受骨折肉爛之痛，更讓其一生步履維艱。實際上，在古代中國，除了少數富裕家庭，多數小腳女子不得不爲生計而勞碌奔波，她們所承受的苦難，更爲深重。纏足習俗在中國持續了一千多年，直到辛亥革命之後，才得以逐漸廢除。（圖 2-31）

與「三寸金蓮」相類似的是西方女子的「緊身胸衣」，爲了強調「細腰之美」，西方女性同樣需要從幼年時期就開始忍受痛苦，天天禁錮在緊身胸衣中，來獲得纖細動人的腰肢。兩者在對待傳統審美趨向的深層次根源上是一致的，都採用人工方法對女性身體進行束縛，以犧牲女性生理健康爲代價，來滿足社會畸形的審美觀。

圖 2-30　1918 年 11 月 28 日，坐在故宮香爐上吸煙休息的小腳老太太

1918 年 11 月 11 日，第一次世界大戰結束，中國成爲戰勝國。消息傳來，人們欣喜若狂。政府規定從 14 日到 16 日，28 日到 30 日爲舉行慶祝活動日。28 日政府特開大會慶祝戰勝，在故宮太和殿舉行盛大的中外軍隊閱兵式，並鳴禮炮 108 響。

圖 2-31　1912 年，中國的小腳女人

清康熙帝曾經明令禁止纏足，太平天國也頒佈過類似法令，然而該現象早已經根深柢固，屢禁不止。直到清朝末年，海運開放，西方文明進入中國，在先進知識份子不斷地大聲疾呼中，纏足風俗才逐步消亡。

57

▋雲想衣裳花想「容」

所謂「愛美之心，人皆有之」，古代女子雖然沒有琳琅滿目的化妝品可以選擇，然而並不能因此而減弱她們裝扮自己的意願。自古以來，人們挖空心思，發明了各種「天然」化妝品，用來保護肌體或是修飾儀表。古埃及，人們習慣於在身上塗抹油脂來避免皮膚曬傷和蚊蟲叮咬，並用藍綠色孔雀石粉末、淡黑色二氧化錳和黑色硫化鉛等調成塗料來勾畫眼圈，可以預防眼部疾病和飛蟲侵襲（據說當時有種蒼蠅，能飛進人眼內產卵）。古希臘，人們以橄欖油調和木炭灰勾畫眼線，並在面頰上塗抹蜂蜜用來保濕。中國古代，更是從兩千多年前就有了「系列」化妝品。從出土的戰國文物便可看出當時已有粉黛及胭脂的使用，在《韓非子·顯學篇》也有「脂澤粉黛」記載。到了唐朝鼎盛時期，人們的精神文明和物質文明都達到了前所未有的高度。大唐帝國疆域遼闊、國力強盛、對外交流十分頻繁、文化藝術空前繁榮，古代妝飾文化因此呈現出自信開放、雍容華貴、百美競呈的局面。（圖 2-32）

唐代女子面部化妝的順序一般是：敷鉛粉、抹胭脂、塗額黃、畫黛眉、點口脂、描面靨（點酒窩）、掃斜紅、貼花鈿。

58

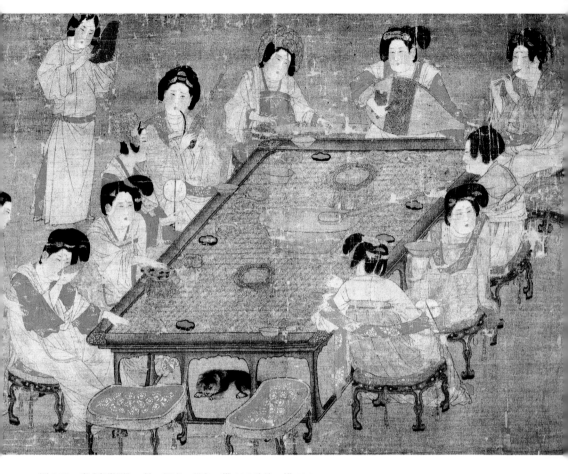

圖2-32　唐《宮樂圖》，軸，絹本，設色，縱48.7公分，橫69.5
公分，台北故宮博物院藏

此圖描繪了後宮妃嬪12人，圍坐在巨型方桌旁，演奏樂曲。這
些女子身著色彩亮麗的衫裙，紅色的帔子，衣衫上細膩的紋樣清
晰可見，頭戴絹綢花冠，臉作「三白」妝，眉心飾花鈿，豐腴而
冶艷，氣度華貴。

　　鉛粉色澤潔白，質地細膩，常用於面、頸、胸等裸露部位。古代女性
非常注重肌膚之美，俗語稱「一白遮百醜」，爲了美白肌膚，甚至有人不惜
冒生命危險，每天服用微量砒霜，以達到「由內而外」的美白效果。胭脂是
古代的唇彩、腮紅。原料是一種叫「紅藍」的花朵，從中提取紅色染料，加

入油脂形成紅色脂膏，稱爲「胭脂」。據說胭脂從商朝時就開始使用了，到漢代以後，胭脂廣爲流行，女子作紅妝者與日俱增，且經久不衰，至唐朝尤勝。歷代詩文中關於女子紅妝多有描寫。如「誰堪覽明鏡，持許照紅妝」、「紅妝束素腰」、「青娥紅粉妝」等。此外，據王仁裕在《開元天寶遺事》中記載，楊貴妃抹了胭脂之後，出的汗水都紅膩多香，「色如桃紅」。還有王建《宮詞》中也有類似描寫，說一位年輕宮女由於妝粉胭脂使用過多，在她盥洗之後，臉盆中居然沉澱有一層紅色泥漿。此外，胭脂還可以用作唇彩，來「點口脂」。古人習慣以嘴小爲美，所謂「櫻桃小口一點點」以及「朱唇一點桃花殷」，胭脂可以爲口唇增加鮮豔色彩，給人健康、青春之美。

描眉最初產生於戰國時期，人們用燒焦的柳枝塗抹眉毛，以加強眉毛形狀，並增加其黑度。而後出現一種叫「黛」的藏青色礦物，將之碾碎，以水拌和，作爲描眉染料。屈原在《楚辭‧大招》中記載：「粉白黛黑，施芳澤只。」漢代時，女子描眉更爲普遍。《西京雜記》中寫道：「司馬相如妻文君，眉色如望遠山，時人效畫遠山眉。」描寫的是一種翠綠色的「遠山眉」，該眉形在宋晏幾道《六么令》中也有形容：「晚來翠眉宮樣，巧把遠山學。」盛唐時期，則流行一種寬而短的「闊眉」，形如桂葉或蛾翅。畫這種眉時，爲避免呆板，需要在眉毛邊緣處用顏色均勻地暈散，顯得自然生動。元稹詩曰「莫畫長眉畫短眉」，以及李賀詩「新桂如蛾眉」，都是指此。（圖 2-33）還有一種細而彎的「柳葉眉」，白居易在《長恨歌》中描寫「芙蓉如面柳如眉」，在《上陽白髮人》中「青黛點眉眉細長」等詩句都是描寫的柳葉彎眉。到唐玄宗時更是花樣百出，出現各種眉式。爲此，玄宗曾下令繪製《十眉畫》，列有鴛鴦眉、小山眉、拂煙眉等名目。（圖 2-34）

花鈿是一種額飾，用金箔片、黑光紙、雲母片、魚鰓骨等材料剪成花朵形狀，貼於額頭眉間作爲裝飾。其中以梅花形花鈿最爲常見，據宋代高承編撰的《事物紀原》引《雜五行書》說，南朝宋武帝的女兒壽陽公主，有

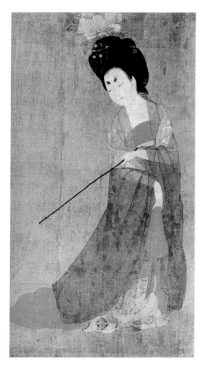

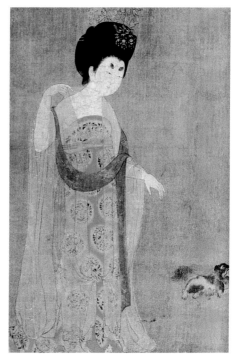

圖 2-33　《簪花仕女圖》局部，《簪花仕女圖》
縱 46 公分，橫 180 公分，作者是唐朝的周
昉，描繪的是幾位貴婦人在春日陽光下賞花
遊園的場景

圖中的貴婦身著朱色長裙，外披紫色紗罩
衫，上搭朱臕色帔子。頭插牡丹花一枝，側
身右傾。她高綰髮髻，簪富貴牡丹花，粗而
闊的蛾眉，杏眼微睞，顯得笑意盎然。

圖 2-34　《簪花仕女圖》局部

立著的貴婦披淺色紗衫，朱紅色長裙上飾有紫綠色
團花，上搭繪有流動雲鳳紋樣的紫色帔子。蛾眉粗
而短狀如蛾翅，是當時流行的「闊眉」妝。

一天在含章殿簷下睡覺，吹來一陣清風，樹上梅花紛紛飄落，有一朵恰好
落於公主額頭，成五瓣花，一連幾天拂之不去，宮女們覺得此事非常奇異，
也開始仿效用「花鈿」裝飾額頭，並稱之爲「壽陽妝」。同時，壽陽公主也
很喜歡一種面妝，稱爲「額黃」，是指在額間的黃色妝飾。李商隱有詩云：「壽
陽公主嫁時妝，八字宮眉捧額黃。」額黃源於南北朝，流行於唐代。據記載，

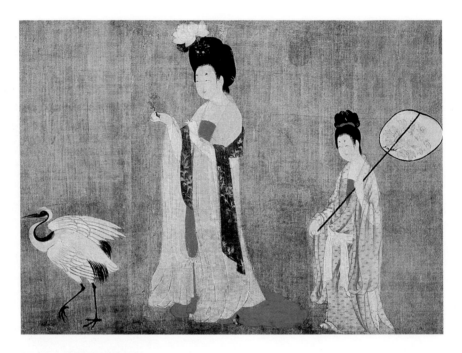

圖 2-35　《簪花仕女圖》局部

圖左邊是一位髻插荷花、穿傳統的高腰石榴紅襦裙、
身披白格紗衫的貴族女子。侍女執扇相從。貴族女
子面部有花鈿裝飾，右手拈紅花一枝，正凝神觀賞。
女子的紗衣長裙和花髻是當時的盛裝。

這種化妝方法的產生與佛教有關。南北朝時，佛教盛行，人們從鎦金佛像
上受到啟發，將額頭塗上黃色，並漸成風俗。（圖 2-35）

「描面靨」是指在面頰酒窩處點染胭脂，或像花鈿一樣，用金箔等物粘
貼，作為面部妝飾。「斜紅」是在太陽穴部位用胭脂染繪出兩道紅色月牙形
紋飾，時而工整如彎月，時而繁雜如傷痕，屬於中晚唐時期的一種時髦妝
容。（圖 2-36）

此外，古代女子也流行染指甲，並且方法更為環保。她們把鳳仙花紅
色花瓣摘下，搗碎後取花汁，然後用布料剪成指甲形狀，放入花汁中浸泡，

再把吸滿花汁的布片覆在指甲上，用布條纏緊，這樣保持一夜，指甲就會染上鳳仙花的紅色。第一次顏色較淡，反覆幾次就會非常鮮豔了，並能夠保持幾個月不褪色。

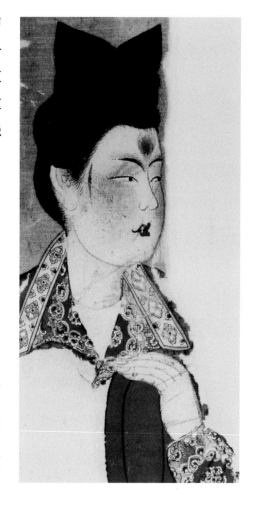

圖 2-36 《胡服美人圖》，佚名，此殘片上的人物為舞伎

二十世紀初由日本大谷光瑞的「大谷探險隊」在阿斯塔那墓中發掘盜走。舞伎穿花圍裹錦袖翻領胡服，盛裝打扮。其面頰粉白豐腴，柳葉彎眉下掃紅色胭脂，額頭描花鈿，側臉點斜紅，櫻唇一點輕輕嘟起，面色沉靜，神態端莊。

風度華服
中國服飾

③

褒衣博帶

——「君子」的風度

▊ 豈曰無衣，與子同「袍」

——古代甲冑文化

最近上映的歷史大片中，三國名將趙雲的一身行頭一度飽受爭議。尤其是在網路上，很多網友紛紛表示，片中趙雲的盔甲造型太像日本武士了。在影片中，趙雲戴的頭盔是一個帶帽檐的圓盔，正中位置有一塊突起的裝飾物，看起來很像日本頭盔上常見的「前立」裝飾，所穿著的鎧甲也頗有日本風格……目前的確存在這種現象，在某些影視作品中，導演和設計師們在製作盔甲時，往往會採用多種日本的甚至西方國家的造型元素，以取得豐富華美的視覺效果，結果在節目播出之後，常常會在觀眾中引起諸多的爭議。之所以造成這種現象，其原因不僅僅在於導演和設計師們對相關史實知識的缺乏，更重要的在於中國古代甲冑自身資料的貧乏。

古代甲冑也稱「盔甲」，由「頭盔」和「鎧甲」組成，在冷兵器時代的戰爭中是非常重要的防護裝備，用來保護將士們的頭部和身體。(圖 3-1) (圖 3-2)

在中國，歷史上由於各個朝代對甲冑文化並沒有足夠的重視，以至於古代甲冑沒有得到良好的保護與傳承。並且從宋代開始推行「尚文輕武」的政策。如此，在眾多因素的制約之下，中國古代甲冑的面目變得日益模糊，

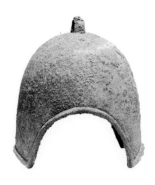

逐漸淹沒在歷史的塵埃之中。而在日本,盔甲和武器往往作為武士家族高貴血緣的象徵,被當作傳家之寶而鄭重收藏起來。所以,迄今為止,日本在博物館、神社、私人收藏家中仍然珍藏有數量龐大、保存完好的各個歷史時期的盔甲和武器。

圖 3-1　內蒙古出土的戰國時期文物——青銅頭盔

頭盔在古代稱為「冑」、「兜鍪」,是戰爭中用來保護頭部的裝備。該頭盔以青銅鑄成,圓形帽盔為主,在頂部有凸起的銅管,用來安插纓飾,整體造型簡單、樸實。

因此,如今談起古代甲冑,現存的藏品中大多數為日本和歐洲的盔甲,而中國古代甲冑,往往非常罕見。(圖 3-3)

其實追溯起甲冑的歷史,就亞洲國家來說,其發源地最早是在中國。時光可以追溯至五千年前的遠古時代,相傳古代甲冑是由「蚩尤」發明

圖 3-2　陝西歷史博物館藏秦代石鎧甲

該甲衣由青灰色質地細密的石片組成,甲片為方形,寬約 5 公分,厚度約 0.5 公分,表面打磨光滑,邊緣切割整齊,四周鑽有圓形或方形的小孔,用扁銅條連綴在一起,排列整齊,形成密實的甲衣。據專家推測,這些石片雖然堅硬但容易擊碎,應該不是實戰之物,而是屬於模仿實物的陪葬品。

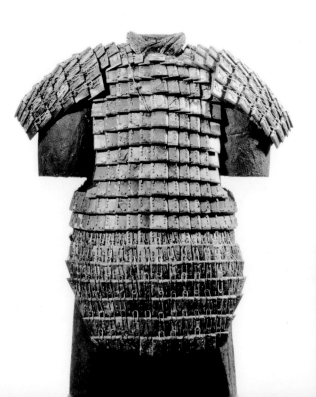

的。那時，中國人的兩個祖先——黃帝和炎帝，
正在同蚩尤部落進行著連年不斷的戰爭，目的是
爭奪中原地區肥沃的土地。蚩尤部落非常善於製
作兵器，尤其首領蚩尤更是生性強悍、驍勇善戰。
他不但教會了人們冶煉鋼鐵、製作兵器，同時也
教會人們用木頭、藤條、皮革等做成簡陋的甲衣，
用來防止禽獸的傷害，抵禦敵人的攻擊，這就是
甲冑的起源。而蚩尤則被後人尊稱為「兵主」、「戰
神」，受到世世代代的供奉和緬懷。

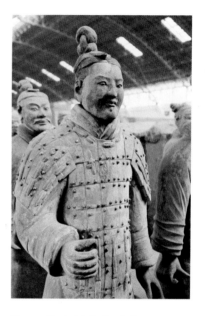

圖3-3 陝西西安臨潼，秦始
皇陵兵馬俑，鎧甲俑

秦始皇兵馬俑陪葬坑是中國最
大的古代軍事博物館，被稱為
「世界第八大奇跡」。兵馬俑
以陶燒製而成，最初施以彩
繪，後因火燒、深埋於地下經
腐蝕等原因而色彩脫落，變成
了灰色。俑身穿鎧甲，右臂前
屈，右手做持長兵狀，威武挺
立，神態英武。

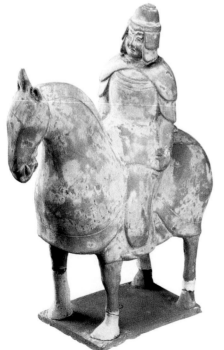

圖3-4 魏晉南北朝時期的雙層甲冑騎馬俑

魏晉南北朝時期，士兵普遍穿明光鎧，往往人、
馬皆穿鎧甲，稱為「甲騎具裝」。戰馬所披鎧甲
叫「具裝」，能夠保護馬匹的頭、頸、胸、腹、
臀等身體重點部位。據說北魏政權就是鮮卑族
將士用這種「甲騎具裝」的重騎兵掃蕩了中原地
區而建立的。

67

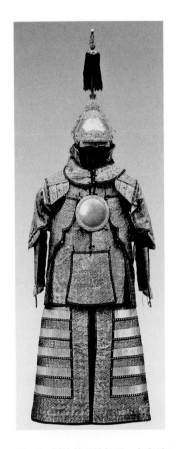

圖 3-5　順治鑲子棉盔甲，上衣長
73 公分，下裳長 71 公分，盔高 32
公分，直徑 22 公分，此盔甲為順治
皇帝御用

甲為上衣下裳式，藍地人字紋錦面，
石青緞緣，月白綢裏，外布銅鍍金
釘。盔為鐵質，鏨飾金累絲雲龍紋
和如意雲紋，盔上飾 4 道金樑，各
嵌飾一條鏨絲絲降龍（缺一），金
飾上鑲嵌珊瑚珠、青金石、綠松石、
螺鈿珠、珍珠等，管頂嵌一顆東珠；
盔搭護耳、護頸，左右耳處有鏨空
升龍金圓花；護肩接衣處飾鏨空金
累絲雲龍紋及八寶吉祥圖案，並鑲
嵌珊瑚珠、珍珠、青金石、綠松石
等；上衣前胸部懸一圓形護心鏡，
鏡周邊鏨飾金累絲雲龍紋。

早期的盔帽和鎧甲是用皮革縫製的，皮革甲的材料主要有犀牛皮、野牛皮等。有時候還要在鎧甲的表面塗上不同的顏色，用來識別戰爭中雙方軍隊的身分，並且鮮豔的色彩也可以鼓舞士氣，激勵戰士勇猛戰鬥。這些牢固、美觀、耐用的甲衣色彩絢爛、顏色分明，配上迎風招展的旗幟，組成了威嚴的軍陣。後來隨著金屬冶煉技術的興起，鋼鐵兵器在戰爭中逐漸被廣泛地應用，這些鋒利的刀刃也進一步促成了金屬鎧甲的出現，並進一步取代了皮革鎧甲。

古代著名的鎧甲主要有三國時期廣泛盛行的「裲襠鎧」和魏晉時期開始出現的「明光鎧」。（圖 3-4）

裲襠鎧是三國時期出現的新型鎧甲，與現在人們穿著的「背心」或者「坎肩」非常相似。這種鎧甲沒有衣袖，只在前胸和後背處有兩片金屬護甲，肩頭用繩子或帶子連接。為了防止堅硬的甲片擦傷肌膚，戰士們一般會在鎧甲裏面穿一件厚實的棉布衫，叫作「裲襠衫」。後來這種鎧甲從軍事領域演變到民間，逐漸變成現在的背心和坎肩了。「明光鎧」是中國古代一種非常重要的鎧甲類型。這種鎧甲最為重要的特徵是在前胸、後背的部位裝有兩片橢圓形的金屬護甲。這種金屬護甲經

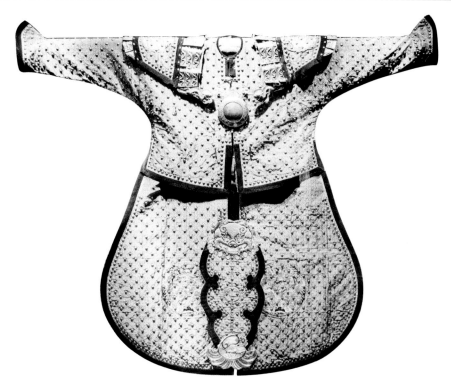

圖 3-6　鎖紋繡蟒織金錦戰袍，清代晚期(1821—
1911)，上海美特斯邦威服飾博物館

此袍上身為無領對襟甲衣，甲衣上裝有護肩，護肩
下有護腋，甲衣前胸為護心鏡，腹部有前襠，腰左
側處有左襠，下配甲裳，左右兩片，前後分叉。兩
幅圍裳之間，覆有虎蔽膝，屬綿甲，為將軍上戰場
時所穿甲冑。

過打磨，在陽光照耀之下會像鏡子一樣反射出耀眼的光芒。戰士們穿著這
種鎧甲，在戰場上非常醒目，能夠給敵人非常巨大的震撼作用和威懾力。(圖
3-5)(圖 3-6)

　　日本盔甲很大程度上借鑒了中國漢唐時期的甲冑特點。尤其是八世紀
前半葉的奈良王朝，其盔甲樣式與中國南北朝時期的「裲襠鎧」非常相似。
然而，隨著後來各自向不同的方向發展，日本逐漸形成了具有自己民族特

色的盔甲形制。

　　由於日本地處山地，戰爭類型多為運動戰，因此多用竹木、藤條、皮革等輕便的材質混合少量鐵皮做成盔甲，雖然樣式精美絕倫，然而在防護性上比中國盔甲稍遜一籌。此外日本盔甲還有一處特色，就是要佩戴上猙獰恐怖的面具和華麗誇張的頭飾，主要是在戰場上起到威懾作用，這點與中國的「明光鎧」有些類似。據說在歷史上的某次戰爭中，日本武士戴上這些面具和頭飾，在黑夜裏看起來非常猙獰恐怖，就像從天而降的一群牛鬼

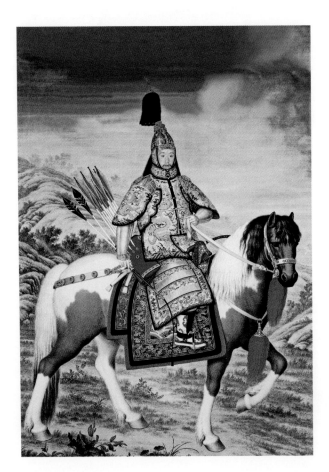

圖 3-7　清朝郎世寧繪《乾隆皇帝著大閱冑甲騎馬像》

清高宗愛新覺羅・弘曆（1711—1799），雍正帝第四子，年號乾隆，清軍入關後第四位皇帝。裝飾華貴的御用甲冑用料考究、做工精細，主要用於皇帝大閱典禮。這套甲冑雖然已經有兩百多年的歷史，由於保存完好，至今仍然色彩鮮明。

蛇神，以至於對方將士們紛紛丟盔棄甲，不戰而逃。

在同樣擁有悠久歷史的歐洲國家，由於騎士精神的盛行，因此古代的甲冑文化一直作爲國家民族精神的代表而得到很好的保護與傳承。早在西元前八世紀至十九世紀的時候，盔甲已經在古希臘、古羅馬、拜占庭、俄羅斯及英法騎兵中被廣泛地使用。早期歐洲的鎧甲是一種用活動鎖環連接起來的鎖子甲；而後出現了「鱗片甲」，這種甲衣用皮革或厚布料做成，裏層釘有魚鱗形狀的鐵片，在外面是看不見鐵片的；後來又出現了另外一種更爲堅硬的鋼甲——大白盔甲，它可以把騎士的軀幹、四肢和主要關節部位全部保護起來，更加具有防護作用，所以逐漸取代了鱗片甲。用這種大白盔甲裝備起來的騎士團，在十五世紀的歐洲達到了頂峰。與中國甲冑文化不同之處在於，歐洲騎士的鎧甲和盾牌上往往裝飾著非常醒目的家徽圖案，用來識別身分。

時至今日，古時的甲冑歷經滄桑，經過了多重的演變，早已經面目全非。然而由於其良好的功能特點，仍然在某些領域被廣泛使用，例如軍事裝備中的鋼盔和防彈背心，以及體育賽事裏賽車手的保護頭盔⋯⋯尤其是在大型網路遊戲中，作爲遊戲角色晉級的裝備，受到眾多玩家的追捧與熱愛，古代盔甲在虛擬世界中煥發了新的生機與活力。(圖 3-7)

總而言之，中國的甲冑作爲古代文明的載體，作爲中華民族的瑰寶，等待著我們去進一步探尋其精華，希望有朝一日，能夠以其蓬勃的生命力向世界展現出更爲博大精深的中國甲冑文化。

▍意味深長話「深衣」

在北京舉辦奧運會之前，有關中國代表團的禮儀服飾曾經在各界引起熱議：漢服、唐裝、中山裝、西服……每種服飾都有著深厚的歷史沉澱，哪一種更能代表中國？人們對此爭論不休。與此同時，一些立志於復興華夏文化的民間人士提出將「深衣」作爲代表中華民族的禮儀服裝，並提出採用「作揖」的形式歡迎來自世界各地的朋友。該提議得到了海內外專家學者及文化界人士的眾多支持。他們認爲，中國不僅要展現與世界相同的一面，更要展現其獨具風采的一面。奧運會無論在哪國舉行，都應盡力展現本民族的獨特風采。中國傳統服裝——深衣，不僅歷史悠久，而且寓意深刻，最能展現傳統文化中「天人合一」、「包容萬物」的精神，因此，深衣是奧運會禮儀服飾的最佳選擇。雖然也有人持反對意見，但是對深衣是否爲「最能展現華夏文化內涵」的傳統服裝這一觀點，人們毫無例外均表認同。

深衣是中國最爲古老的服飾形制之一，它最早始於周代，是古代諸侯、官員燕居之服，也是普通百姓的日常服裝。（圖 3-8）

說起深衣名稱的由來，唐代孔穎達《禮記正義》疏認爲：「此深衣衣裳

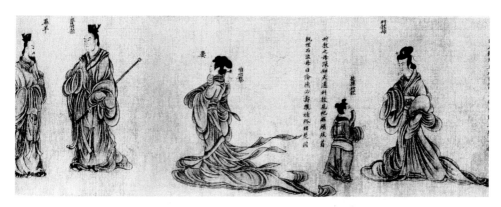

圖 3-8　東晉顧愷之《列女圖》（又名《列女仁智圖》）局部

圖畫內容為漢代劉向《列女傳》人物故事，內容為讚頌標榜婦女的明智與美德。今天所見的是忠實原作最佳的宋人摹本。圖中間女子身穿雜裾垂髾女服。

相連，被體深邃，故謂之深衣。」意思是說，深衣不同於上衣下裳制的冕服，而是上下連屬的樣式，有點像現在的連衣裙。但是這種衣服在剪裁時，仍然按照傳統觀念，把上下衣服分開剪裁，然後再縫合在一起，以此來表示對祖宗法規的尊重。深衣在穿著時能夠將人體遮蔽得非常嚴密，很具有實用性。並且人們對深衣的每個部分都賦予了深刻寓意，因此，深衣，即為「深意」。（圖 3-9）

深衣的上下連體制，展現了古代「天人合一」的傳統哲學理念。「天」指自然，「人」指人文，象徵自然界與人類社會的和諧相處，飽含中國文化所特有的中庸情結。並且，深衣的每一部分都蘊含「深意」，表達了人們的各種美好寄託。儒

圖 3-9　龍鳳虎紋繡羅禪衣局部，1982 年湖北省江陵市馬山一號墓出土，荊州地區博物館藏

龍鳳虎紋繡羅禪衣長 192 公分，袖通長 274 公分。此款由兩個對稱的花紋單位組成菱形圖案，菱花長約 38 公分，沿四邊用褐色和金黃色絲線各繡一龍一鳳；中央繡對向雙龍和背向雙虎，虎身斑紋紅黑相間，整個圖案表現出龍飛鳳舞的環境和斑斕猛虎穿躍其間的生動景象，給人華麗神奇的感覺。

圖 3-10　江蘇徐州銅山漢墓出土陶俑，穿曲裾深衣的婦女

深衣最大特點就是「續袵鉤邊」，「續袵」指將衣襟接長，「鉤邊」形容衣襟纏繞的樣式。曲裾深衣的左片衣襟接長，加長後的衣襟形成三角形，經過背後繞到前襟，腰部用帶繫紮。穿曲裾深衣可以遮蔽裏面的內衣，顯得儀態莊重，合乎禮儀。

家理論認為，圓形袖子稱為「規」，有天道圓融如規之意；方形領口稱為「矩」，代表地道方正如矩，兩者合稱為「規矩」。掌握規矩的人一般是統治階層，所以人們希望當權者能夠勇於奉獻，並合乎準則。在深衣後背的領子下方正中處有一條直縫，貫穿上衣下裳，垂直通達地面，象徵穿著者要像繩子一樣誠實正直。深衣由上衣下裳分別裁剪然後縫合，象徵陰陽兩儀合為一統。上衣用四塊布料，象徵四季輪迴；下裳由十二幅布料拼合，象徵十二個月。古代傳統的「五法」——規、矩、繩、權、衡表現在深衣上，是希望穿著者要公正無私、正直坦誠、心氣平和、富有修養。總之，深衣是最能展現華夏文化精神的服裝樣式，蘊含著天人合一、恢宏大度、公平正直、包容萬物的東方美德。

深衣以「曲裾深衣」為主要代表，其典型之處為「續袵鉤邊」。「袵」指衣襟，「續袵」指將衣襟接長。「鉤邊」形容衣襟纏繞的樣式，即所謂的「曲裾」。（圖 3-10）具體來說，是指在裁製時，要把左衣襟裁出一片三角形，這樣在穿著時可以將三角形繞至背後，用帶子於腰間繫紮，衣襟下襬就呈現出曲線形狀。之所以會出現這種款式，主要是因為早期的褲子只有兩條褲腿，沒有褲襠，內衣樣式也不完善。因此只好讓衣襟多纏繞幾圈，這樣就能夠使身體既可以深藏不露，又顯得雍容典雅。曲

裾深衣一般用柔軟的白色棉、麻布製成,再用挺括的錦緞緣邊。「緣邊」是指在衣襟處裝飾有彩色花邊,隨著曲裾盤旋纏裹在身上,可以增添美感。深衣的領子是一種領口較低的交領樣式,穿著時往往要故意露出裏面衣服的幾層不同顏色、不同質地的領子,既舒適又美觀,因此深衣也被稱為「三重衣」。(圖 3-11)

「雜裾垂髾服」屬於深衣的一種,是一款特色女服,流行於魏晉南北朝時期。該款式與傳統深衣樣式有所不同,其典型之處為「纖髾」裝飾。「纖」是一種上寬下尖三角形布片,層層疊加,固定在衣服下襬,作為裝飾。「髾」是從腰間伸出來的長飄帶,通常用輕柔飄逸的絲織物製成。由於飄帶較長,行動間長絲帶隨風飄舞,就像燕子在空中飛舞,極富動感和韻律感,使穿著者充滿了靈動的氣質。

深衣作為華夏民族文化的重要載體之一,也深切影響到周邊國家。例如,日本和服,就是對深衣的模仿。時至今天,日本人仍叫和服為「吳服」,即指從中國吳地傳來的服裝。日本和服經歷漫長的歷史演變,逐漸形成自己的民族特色:不同於中國古代深衣上儉下豐、圓袖方領的特點,和服的線條都是直線形的,袖子也是方方直直的造型;女式和服腰帶則更為寬大。

圖 3-11　西漢深衣女陶俑

深衣是漢代流行的服式,男女皆可穿,通身緊窄,長可拖地,下襬一般呈喇叭狀,行不露足,衣袖有寬窄兩式,袖口鑲邊,衣領為交領,以便露出裏衣,又稱「三重衣」。

▌舊時光陰，袍服風采

　　袍服，是中國古代最基本的服裝形制之一，也是內涵最為豐富的一類服裝。它以簡單、實用、美觀的特點取代了先秦時期的深衣，成為中國服飾史上應用最為普遍的服裝。傳統的袍服不同於質料輕薄的禪衣、寬大飄逸的大袖衫或精幹俐落的褂子，它質料厚實，裝飾華麗，款式嚴謹規矩，造型沉穩端莊，非常符合古代達官貴人及文人士大夫追求儒雅氣質的需求，因此在中國歷史上長期備受青睞。(圖 3-12)

　　秦漢時期，袍服基本樣式為：交領或雞心坦領；袖身寬大呈圓弧形，稱為「袂」；袖口收斂，稱為「祛」；領、袖處有花邊裝飾；直腰身，長度過膝，一般有襯裏。初時作為內衣穿著，後逐漸外穿，並日益考究，直至演變為禮服。漢代袍服主要有曲裾和直裾兩種樣式，分別流行於不同的年代。西漢及以前主要是曲裾袍，款式與深衣類似，只是衣長較短。東漢出現直裾袍，也叫「襜褕」。由於有襠褲逐漸取代了無襠褲，因此款式更為簡潔的直裾袍逐漸取代了曲裾袍，成為新的流行時尚。隋唐時，袍服成為男子官服，當時典型裝束為：身穿圓領袍服，頭戴樸頭，腰繫蹀躞帶，腳蹬皮靴。這

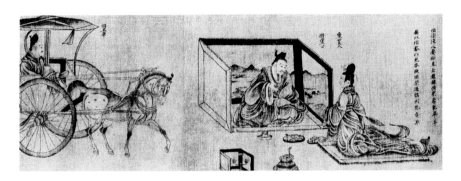

圖 3-12　顧愷之《列女圖》局部，戴卷梁冠、穿袍服的貴族男子（中間）

魏晉南北朝時期的文人講究形體清瘦，與當時佛教的「秀骨清像」風格相一致。然而他們卻喜歡穿肥大衣衫，追求飄逸之美。有風吹來時，自然「飄如浮雲，矯若遊龍」。

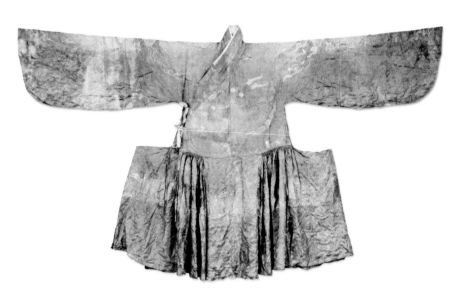

圖 3-13　四合雲地柿蒂窠過肩蟒裝花緞袍，此蟒袍為明正德年間皇家珍品，1961 年出土於北京南苑葦子坑夏儒夫妻墓，現藏於首都博物館

蟒袍形制為斜襟、右衽，衣長 141 公分，通袖長 266 公分，胸圍 120公分。蟒袍前胸後背裝飾有蟒紋，蟒首在前胸主要部位，兩袖各有一條長 53 公分，寬 14 公分的直袖蟒。蟒袍下襬分為前、後、底三大幅。

時的袍服較秦漢時期最爲顯著的變化在領口位置，由交領變爲圓領，開口
較小，袖子更加窄瘦，整體更爲簡練、適體，帶有北方游牧民族特徵。宋
代袍服種類愈加豐富，除了交領、圓領，還出現了直領對襟樣式的袍服，
稱爲「鶴氅」。明代袍服沿襲唐宋舊制。（圖 3-13）清朝是袍服發展的高峰期，
男裝的長袍馬褂，女裝的旗袍，都屬於袍服種類。（圖 3-14）

　　袍服自漢代上升至正規禮服以後，其地位始終不可替代。上自帝王、
高官，下到平民百姓，皆穿袍服。（圖 3-15）

　　帝王所穿袍服叫「龍袍」，一般爲明黃色。自西元 960 年，宋太祖趙匡
胤發動陳橋兵變，所謂「黃袍加身」，建立了大宋，於是龍袍也被稱爲「黃
袍」。龍袍上繡有紋章圖案，歷代有所不同。如清朝皇帝的龍袍爲圓領窄袖，
右衽大襟，馬蹄袖口，四開裾式長袍，明黃色，用緙絲或刺繡製作金龍九

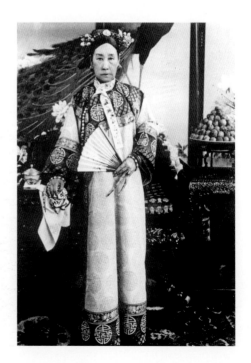

圖 3-14　慈禧太后（1835—1908），又稱「西
太后」、「老佛爺」，那拉氏，祖居葉赫（今四
平），故稱葉赫那拉氏，乳名蘭兒，滿洲鑲
藍旗人，清咸豐帝之妃，同治、光緒兩朝實
際最高統治者

圖爲慈禧太后穿旗袍、梳旗頭，手執摺扇照
片。

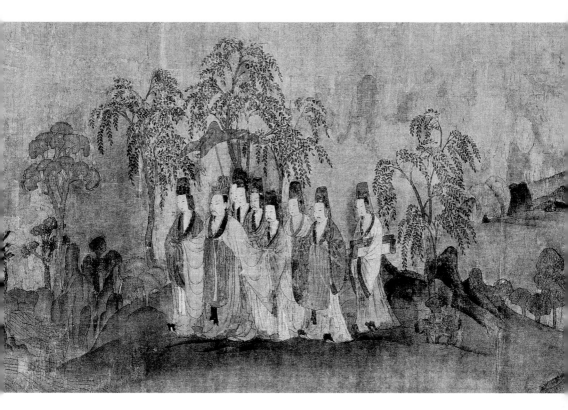

圖3-15 《洛神賦圖》局部，卷軸，絹本設色，27.1公分×572.8公分，
宋代摹本，東晉顧愷之，北京故宮博物院藏

畫中內容爲曹植和隨從在洛水邊，其中有戴梁冠、穿衫子的文吏。魏
晉風度，其最高境界就是「飄然若仙」。雖然羽化成仙、長生不死的
願望難以實現，然而魏晉的士人卻擅長以現實的服飾去模擬神仙風
采。身形清瘦，似乎可駕雲踏水；褒衣博帶，飄逸若空中行舟。

條，再裝飾十二章紋，間以五色雲紋、蝙蝠紋，下幅裝飾八寶立水，隱喻
爲山河一統。領子前後、馬蹄袖口、左右及交襟處各飾正龍一條。領和袖
均用石青色鑲織金緞邊飾。（圖 3-16）（圖 3-17）

　　東漢時，將袍服定爲官員的公服和朝服。此後，官袍便成爲古代社會
權力地位的象徵。唐武則天時期在文武官員袍服上施繡「禽獸」圖案來表明

79

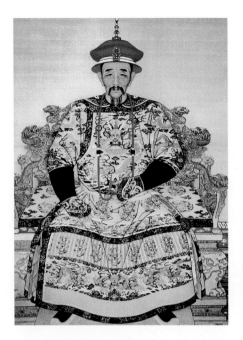

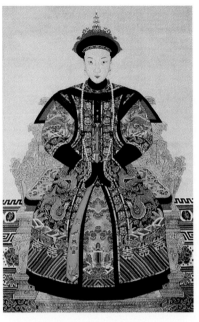

圖 3-16　清朝康熙皇帝朝服像

清聖祖愛新覺羅‧玄燁(1654－1722)，年號康熙，
順治皇帝第三子，清軍入關後第二位皇帝。清代皇
帝的服飾分爲禮服和常服兩大類，朝服是主要禮服
之一。圖中的康熙皇帝頭戴鑲東珠夏朝冠，身著明
黃色彩雲金龍十二章夏朝服，頸項掛東珠朝珠，腰
繫明黃色四塊瓦圓朝帶，腳下穿石青緞厚底朝靴，
端坐於金漆雕龍寶座之上。清代皇帝的朝服保留了
具有滿族風格的披肩和馬蹄袖。

圖 3-17　孝哲毅皇后朝服像，同治皇后
(1854－1873)，阿魯特氏，滿洲正藍旗，諡
號孝哲毅皇后

皇后頭戴鳳冠，身穿朝服，表情嚴肅，儀態
端莊。與皇帝朝服不同之處在於，皇后朝服
的肩部與朝褂處需加緣邊裝飾，披領和袖子
用石青色，沒有十二章紋飾，上面裝飾的龍
紋也分佈不同。

級別大小，是謂「補服」起源。宋代官袍對飾襴、佩綬、圍韉等有明確規定。
元代官袍以紋樣大小來區別官階。明朝洪武年間出現補子制度，稱爲「補
服」。此外官袍按級別品位還有斗牛服、飛魚服、蟒袍、麒麟袍等稱呼，
分別繡有相應的裝飾圖案。清代官袍袖子爲「馬蹄袖(俗稱龍吞口)」，下襬
一般爲四開衩，作爲行裝的袍叫「行袍」，其右側衣襟需裁短一尺以方便騎
乘，因此也稱「缺襟袍」。此外還有種款式叫「蟒袍」，莊重華美，寓意豐富，
作爲官員吉服使用。（圖 3-18）

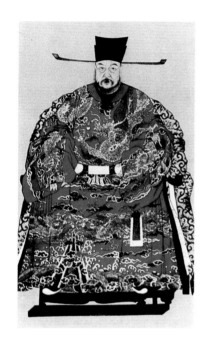

圖 3-18　官員蟒袍

蟒袍又稱「花衣」，因袍上繡有蟒紋而得名，為帝王將相等身分高貴之人所穿用的禮服。「蟒袍加身」是古代士大夫們的最高理想，意味著位極人臣、榮華富貴。蟒袍在明代是官員的朝服，到了清代才放寬限制，士大夫皆可穿著，只是在顏色及蟒數上有所區別。

袍服不僅外觀端莊嚴謹，更富有深厚的文化內涵。除了其前胸後背處綴入的補子外，在龍袍、蟒袍下襬處，還常繡有斜向排列的線條裝飾，叫作「水腳」。上面既有波濤翻滾的水浪，又有山石寶物，俗稱「江牙海水」。海水分為立水和平水，袍服最下襬條狀斜紋叫「立水」；而江牙下面鱗狀波浪稱「平水」。海水即為「海潮」，取「潮」與「朝」諧音，所以，海水為官服專用紋飾。江牙又稱江芽、姜芽，即山頭重疊，寓意江山永固、吉祥綿延。（圖 3-19）

實際上，袍服並非中國古代特有的服飾，在西方古希臘古羅馬時期，歐洲人也曾穿著袍服，並同樣「以袍為貴」。如古羅馬的「托加」（Toga），只有羅馬市民才有資格穿用。人們身分地位越高，其袍衣就越龐大繁重。有的「托加」長達 6 公尺，而奴隸只能用小塊布料纏裹身體，或者直接裸體。之後自西元 395 年，東西羅馬分裂，西羅馬在北方日耳曼民族統治之下，其袍服被上衣下褲所取代，並逐漸變得合體，走上了與中國袍服完全不同的發展道路。

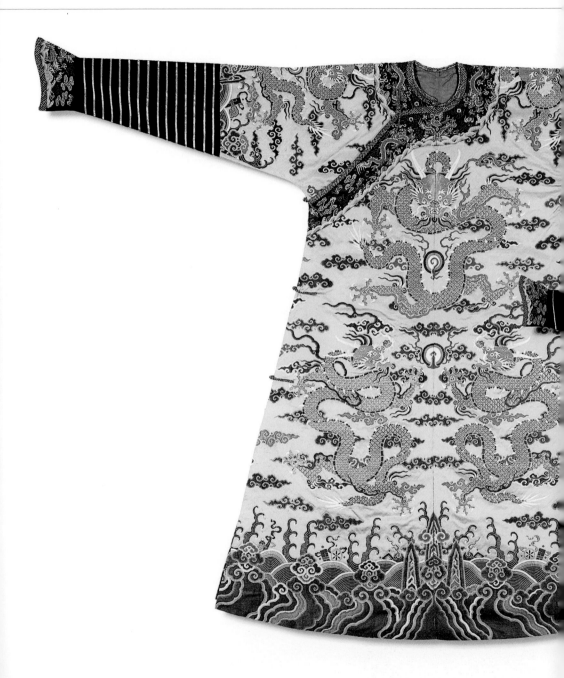

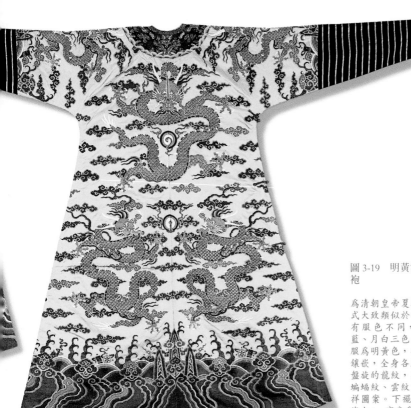

圖 3-19　明黃雲龍妝花緞
袍

為清朝皇帝夏朝服，其形
式大致類似於冬朝服，唯
有服色不同，有明黃、
藍、月白三色。圖中夏朝
服為明黃色，有黑色緣邊
鑲嵌，全身各處施以飛翔
盤旋的龍紋，其間還繡有
蝙蝠紋、雲紋、章紋等吉
祥圖案。下擺處是「江牙
海水」，寓意為福山壽海、
洪福齊天。

83

▋ 漫話「犢鼻褌」

　　「犢鼻褌」這個怪語兒，乍一看可能會非常納悶，這個……跟牛鼻子有關係嗎？其實「犢鼻褌」是古時的一種短褲，類似於現在的三角褲。由於這種短褲上寬下窄，加上褲腿的兩個開口，整體看起來很像牛鼻子，因此得名「犢鼻褌」。（圖 3-20）

　　說起犢鼻褌，史上最有名的當屬西漢著名辭賦家司馬相如所穿的

圖 3-20　南宋牡丹花羅開襠褲，福州黃昇墓出土實物。褲長為 87 公分，腰寬 11.7 公分，襠深 36 公分，腿寬 28 公分，腳寬 27 公分

褲子布料為花羅，提花紋樣為富貴牡丹。牡丹花素有「國色天香」的美譽，是榮華富貴的象徵，是唐宋以來吉祥紋樣中最為常用的題材之一。

圖 3-21　十九世紀中期，
紅雲紋暗花綢五彩繡花鳥
紋女開襠褲

清朝滿族婦女流行穿一種
實用性很強的「套褲」，
用來抵禦嚴寒。套褲不是
完整的褲子，僅有兩條褲
腿，上端以帶子相連，穿
的時候套在其他褲子的
外面，腰部繫好帶子，這
樣可以加厚腿部的遮護，
起到保暖的作用。此外，
由於清代女裝多為長及膝
蓋的袍服，膝下便會露出
一截套褲，因此常用精美
的刺繡紋樣加以裝點。

犢鼻褌了。據說司馬相如之所以能與卓文君成就一段才子佳人的姻緣，其中，犢鼻褌發揮了重要作用。當時，司馬相如在西蜀（今四川地區）是一名無業遊民，雖才華滿腹，卻無施展之處，生活貧困潦倒，勉強度日。而卓文君的父親卻是全國冶鐵業的大亨，卓家在西蜀地區是首屈一指的富貴人家。富家女卓文君不僅年輕貌美，而且才華橫溢，是當地出名的才女。有一天，卓家宴請親朋好友，也邀請了司馬相如前往赴宴。難得一次開懷暢飲，司馬相如飽食之後，遂借酒興彈了一曲《鳳求凰》。而卓文君久慕相如文采，此時恰好新寡在家，聽完曲子後對相如更是欽佩，不禁悄然萌動愛慕之心。而司馬相如亦久聞文君芳名，兩人見面頓覺情投意合，相見恨晚。然而由於貧富相距懸殊，所謂「門不當，戶不對」，卓老爺不同意這門親事。無奈之下，兩人只好攜手私奔。婚後他們白手起家，開了一家酒鋪。昔日的嬌小姐卓文君此時也換上粗布衣服，親自賣酒，司馬相如更是經常穿著犢鼻褌洗滌酒器，裏外忙活。卓老爺本來就對兩人私奔之事氣憤不已，又

聽聞女兒拋頭露面在酒肆賣酒，而女婿只穿一條短褲在酒店幹活，覺得真是顏面盡失，尷尬異常，不得不承認兩人的婚事。可以說，「犢鼻褌」在此事上起到「推波助瀾」的作用，而後司馬相如的「犢鼻褌」也隨即聲名遠揚了。（圖 3-21）

　　古代除了短褲「犢鼻褌」之外，也有其他款式的褲子。最早的褲子叫

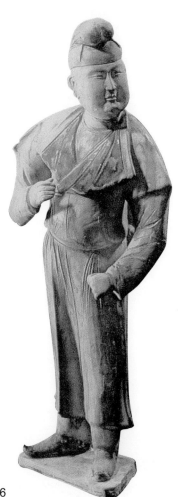

「袴」，出現在春秋時期。《說文解字》上說：因此「袴，脛衣也」。這種褲子只有兩條褲腿，沒有前後襠，只到膝蓋部位。古時稱小腿為「脛」，「袴」也叫「脛衣」。穿上它可以保護膝蓋和小腿，尤其在冬天具有保暖作用。「袴」外面穿「上衣下裳」，這樣就可以很好地將全身遮蓋起來。「袴」和「裳」是漢族人民的傳統服飾，北方游牧民族則穿有襠的長褲，叫「大袴」，便於騎馬。春秋時，趙武靈王推行「胡服騎射」，「大袴」被傳入中原地區，當時多用於軍旅，而後流傳至民間。「大袴」雖然有襠，卻並未縫合，類似於現在小孩的「開襠褲」。（圖 3-22）直到西漢時，才出現了褲襠繫帶的「緄襠褲」，也叫「窮褲」。據史書載，漢昭帝時，大將霍光專權，為了讓外孫女上官皇后儘快誕下皇子，以鞏固家族地位，霍光串通太醫和御前宦官，以「保

圖 3-22　河南鞏縣陶瓷工廠出土的唐中期三彩牽馬俑

趙武靈王推行「胡服騎射」之後，滿襠褲「褌」傳入中原，最初流行於軍隊，漢代時流行於民間。到了開放的唐朝，盛行穿「胡服」，胡人指北方少數民族，習慣穿長褲，則人人皆以穿褲為榮。圖中人物戴襆頭，穿圓領窄袖衣，外穿翻領半臂衫，下穿褲、長靴。

重龍體」爲名，令宮女妃嬪們穿上合襠的「窮褲」，其實是阻撓皇帝與其他女子親近。（圖 3-23）（圖 3-24）

　　「舊時王謝堂前燕，飛入尋常百姓家」，隨後「窮褲」逐漸在民間流行起來。時至今日，褲子已經發展得相當完備，並由於其方便舒適兼具實用功

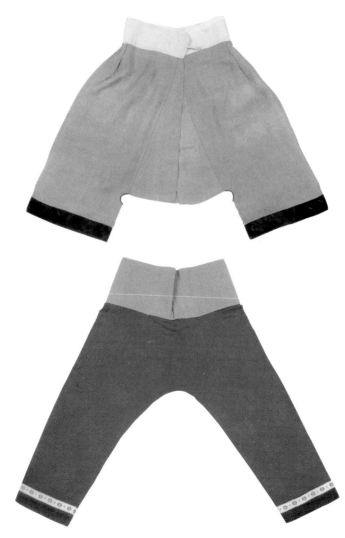

圖 3-23　綠雲紋暗花羅女開襠褲，褲長 55 公分，腰圍 64 公分

布料爲雲紋暗花羅，腰頭爲白色棉布，寓意爲「白頭到老」。兩側及後面有褶襇，襠部有本色滾邊，靠近褲腳處爲黑色滾邊，褲腳爲黑緞斜裁鑲邊，既結實耐用又美觀大方。

圖 3-24　十九世紀末二十世紀初，大紅花卉紋暗花綢滿襠褲

清朝後期，女性在衫裙之內往往要穿滿襠褲，此時褲腿已經收小，有時與小腳鞋配穿，外加「裹腿」，既方便行動，又防止冷風吹入褲腿，抵擋風寒。尤其是清末時期，女子上衣變短，這種收腿的滿襠褲幾乎變爲外褲，所以用料更爲講究，裝飾更爲細緻。

87

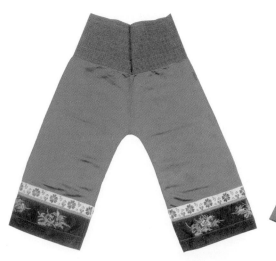

圖 3-25　十九世紀末二十世紀初，湖藍梅蘭竹菊紋暗花緞滿襠褲，褲長 94 公分，腰圍 104 公分，腰頭高 22 公分，褲腳寬 30 公分

褲身布料為藍色暗花緞，上面有梅蘭竹菊花紋，腰頭為黑白橫紋棉布。褲腳有黑色鑲邊，五彩繡花卉紋樣，另有兩道綠色機織花邊和一條粉紅底彩色花紋欄杆花邊，做工非常精巧細膩。

圖 3-26　二十世紀前期，藍地花綢女絲綿褲

清末民初，女子袍服變短，更為緊身適體，下面需穿長褲。到了秋冬時節，為了保暖禦寒，要穿棉褲。該棉褲腰頭為毛藍布，褲身布料為藍色綢緞，銀灰花卉紋，毛藍布襯裏，絲綿夾裏。

能，成為現代人們生活中不可或缺的服裝品類之一。〈圖 3-25〉〈圖 3-26〉

　　西方社會裏，最初古埃及人只用纏腰布來遮羞蔽體；而後古希臘、古羅馬時期，人們寬大的衣服裏也沒有褲子；隨著日耳曼人的到來，出現布萊（Braies）作為男性內衣穿著，類似於中國古代的「脛衣」；十四世紀中葉以後，隨著基督教勢力衰弱，西方人的服裝越來越傾向於顯露形體，布萊越來越短，最後成為遮羞的內褲，穿在長筒襪肖斯（Chausses）裏面，褲形就像中國的「犢鼻褲」。之後出現緊身褲，從無襠到有襠，又發展為半截褲搭配長襪穿著，流行了近四百年，到資本主義興起，才出現近代長褲龐塔龍（Pantalon）。隨著封建等級制度的消亡，西方奢靡華麗的貴族情趣也隨

之消失，取而代之爲實用主義盛行。新興資產階級追求簡潔莊重的服裝款式，採用簡單長褲來代替之前褲、襪搭配穿著的煩瑣。

　　中國人的審美趣味是透過服裝來表現人的精神風貌，而並非身體結構，因此中國的褲子往往採用直線剪裁，以展現穿著者寬鬆飄逸的氣質；(圖 3-27) 而西方社會從古典時期開始就有崇尚健美身體的傳統，西方褲子更強調人體曲線，使用曲線裁剪，來展現人體自然流暢的腿部線條。並且，中國古代褲子一般不作爲外衣穿著。褲子是否外穿，是一種身分的標誌。上層階級爲了維護自身利益，往往穿寬衣大袖的服裝來顯示自己的身分地位，以區別於普通勞動者方便勞作的衣褲組合。西方褲子最初也是作爲內衣穿著，隨著社會發展，到十四世紀中期，主流社會逐漸接受將褲子作爲外衣穿用。西方人穿褲子主要是爲了炫耀自己的財富、地位以及男性個人魅力，因此西方褲子普遍製作精美，裝飾豪奢，富有審美情趣。

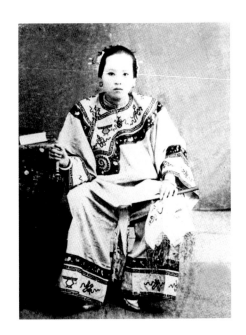

圖 3-27　清代婦女服飾

在乾嘉以後婦女以大襟、右衽、直筒褲爲女子的日常服飾。此時女子褲腿較爲寬大，用料講究，裝飾細膩，在顏色、紋飾、緣邊等方面往往與上衣相呼應，寬大的褲腿可以擋住下面的小腳鞋，舉止婀娜。

89

中國服飾

④

霓裳羽衣
──美服冠天下

▍「裙」拖六幅湘江水

　　古人穿裙的歷史，要遠遠長於穿褲的歷史。如原始人的樹葉裙、獸皮裙，古埃及人的麻布筒裙，克里特島人的鐘形裙，古希臘人的褶裙，蘇美人的羊毛裙，古印度雅利安人的紗麗裙等。中國關於裙的歷史，更是源遠流長，從黃帝「垂衣裳而天下治」即為穿裙之始。東周時的「深衣」，為現代連衣裙的雛形。兩漢以來，穿裙者漸多，裙的樣式也有所增多，出現上襦下裙的樣式，也稱「襦裙」。隋唐之後，裙的種類愈加豐富多彩，美不勝收。宋代在程朱理學影響之下，裙子風格恬靜淡雅，並出現壓住裙幅的「玉環綬」飾品。明清時代，裙子幅面增多，裝飾華麗至極。到了近代，由於國際交流的暢通，各國之間互相學習借鑒，裙子品種日益豐富。

　　古代雖有所謂「上衣下裳」制，男女通用，然而男子更願意稱之為「裳」，以區別於女子裙裝。「裙」一般與短上衣「襦」同穿，稱為「襦裙」。襦裙是中國古代漢族女子最基本的服裝樣式之一。襦裙，從戰國時期開始，到清朝初年結束，前後歷經了二千多年的歷史，儘管不同時期在長短寬窄上會有變化，但是基本能夠保持「上襦下裙」的樣式。具體說來，「襦」是一種衣

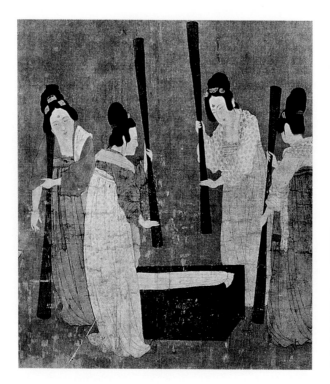

圖4-1　唐朝張萱《搗練
圖》局部，婦女穿齊胸襦
裙

《搗練圖》卷是一幅工筆
重設色畫，表現貴族婦女
搗練縫衣的工作場面。這
圖描繪的是4個人以木杵
搗練的情景，她們都穿著
當時流行的齊胸襦裙，裙
子齊胸，可以拉長身體，
遮蓋身體的缺陷。

身短小、袖子窄長的「小」衣服，一般有交領和直領兩種款式，交領比較常
見。（圖4-1）所謂「交領」是指領口外觀像字母「y」形，繫向身體右側，叫作「右
衽」，方向不能相反。「直領」是中心對稱的領口樣式，一般需要搭配抹胸
或肚兜（內衣）穿著。短小上襦和飄逸長裙形成一種「上緊下鬆」的服裝形式，
呈現出黃金分割的比例，具有豐富的美學內涵。女子穿著起來，顯得非常
端莊嫻雅，透露著雅致的東方古典之美。因此，襦裙得到漢族人民的廣泛
喜愛，並且它還影響到亞洲的其他國家。譬如，在韓國和朝鮮，傳統朝鮮
族女子服裝就是受漢族襦裙影響，由被稱爲「赤古里」（Jeogori）的短小上襦
和高腰長裙組成。（圖4-2）

　　　　古代女裙款式繁多，色彩豐富豔麗。紅、紫、黃、綠、藍等各種顏色

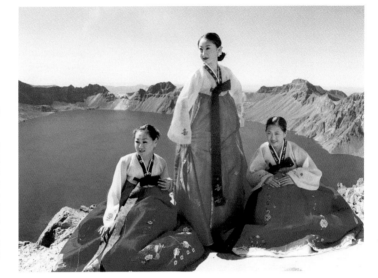

圖 4-2 2001 年，天池邊著朝鮮服裝的姑娘

韓服的樣式據說源於中國明朝女子的襦裙，也分爲上襦下裙。上襦爲斜襟短衣，小燈籠袖，以絲帶結襷繫合；下裙爲高腰長裙。清朝以後，漢服在中國逐漸消失，而韓服則在明代襦裙基礎上繼續發展，在一些細節上已經有所不同，直至發展爲如今的韓服樣式。

爭奇鬥豔，亮麗奪目。（圖 4-3）其中以紅色最爲常用，當時流行的「石榴裙」就是一種紅裙，由一種叫「萱草」的植物染成，也叫「萱裙」。它色彩鮮豔，就像五月火紅的石榴花，能襯托出年輕女子嬌媚動人的氣質。唐人有詩云「眉黛奪得萱草色，紅裙妒殺石榴花」，以及白居易詩「鈿頭銀篦擊節碎，血色羅裙翻酒汙」，指的都是石榴裙。其由來傳說與唐朝楊貴妃有關，傳說楊貴妃非常喜愛石榴花，不但喜歡觀賞，也喜歡穿繡滿石榴花的紅裙。

圖 4-3 清代紅緞繡龍鳳紋馬面裙，長 158 公分，寬 172 公分

馬面裙共有 4 個裙門，兩兩重合，側面有襉，中間裙門重合而成的面，俗稱爲「馬面」。馬面裙源於明朝或更早，一直延續至民國，是傳統女裙中很重要的一種。明代馬面裙樣式簡單，裝飾較少。清代則裝飾繁雜，褶子細密，或有鑲邊，並且非常重視馬面，多用精美刺繡裝飾。

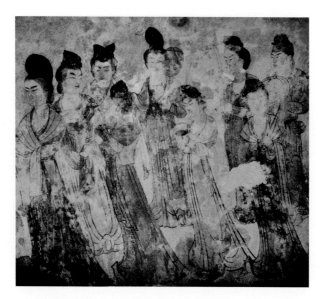

圖4-4 眾侍女，唐代墓
室壁畫，陝西乾縣乾陵永
泰公主墓出土

永泰公主名李仙蕙，唐中
宗李顯之女，大足元年
（701）被武則天賜死，與
駙馬武延基合葬於乾陵
旁。壁畫描繪的是唐代宮
女的生活情景。爲首一人
頭梳高髻，上身著窄袖短
衫，外加披巾，下穿長裙，
雙手叉於腹前，腳穿雲頭
履。

　　唐明皇爲討得美人歡心，就在華清池、王母祠等地區大面積栽種石榴花。
每年五月，春光明媚，石榴花競相綻放，唐明皇便在火紅的石榴花叢中大
擺筵席，宴請群臣。由於楊貴妃集「三千寵愛」於一身，使得唐明皇日日「承
歡侍宴」，不問國事，不理朝綱，大臣對此敢怒不敢言，不敢當面指責皇上，
只得遷怒於楊貴妃，對她拒不行禮。有一次，唐明皇又設宴與群臣共飲，
席間邀請楊貴妃歌舞助興，然而楊貴妃卻悄聲說道：「這些臣子多數對臣
妾側目而視，不行禮，不恭敬，我不願意爲他們獻舞。」唐明皇聽了之後，
才明白原來楊貴妃受了委屈，於是立即下令，要求所有文武官員，見了楊
貴妃一律下跪行禮，否則，便進行嚴懲。諸位大臣無奈，此後，但凡見到
楊貴妃穿著石榴裙走來，無不紛紛下跪行禮……於是便有了「拜倒在石榴
裙下」這樣一個典故，至今流傳。（圖4-4）
　　　唐代還有一款著名長裙──「百鳥裙」，據說專爲安樂公主所做。百鳥裙，
先彙集百鳥羽毛撚成線，同絲一起織成布料，而後做成裙子，極富觀賞價

值。裙子顏色會隨欣賞角度的不同、光亮程度的不同而發生變化。從正面看是一色，側面看又是一色；在日光下是一色，沒日光時又是一色。並且隨著人的走動，寬大的裙襬飄飄蕩蕩，隱隱約約可以折射出各種鳥的形狀，非常美豔亮麗。

古代女裙的另一特點就是寬大、飄逸，一般由多個裙片拼合而成。唐代李群玉詩「裙拖六幅湘江水，鬢聳巫山一段雲」，前半句說的就是六幅女裙。六幅相當於三公尺，用三公尺布料做一條裙子，可見其寬大程度。由於所用布料較多，就會形成很多褶皺，稱為「百疊」、「千褶」。今天，我們仍沿用這些稱呼，稱多褶裙為「百褶裙」。（圖 4-5）

圖 4-5　民國白彝族老土布衣服百褶裙，江蘇南京博物院館藏

百褶裙是彝族、苗族、侗族等少數民族婦女常穿的一種裙子，流行於滇、黔、蜀等地區。雲南彝族地區的百褶裙，一般用兩至三種不同顏色的布料縫合而成。如圖白彝族老土布百褶裙就有深淺兩種顏色的布料，裙子均勻細緻，下襬有刺繡裝飾，配以白棉布鑲黑邊的短袖上衣，樸素大方。

▌時世裝，時世裝，五十年來競紛泊

翻開中國歷代服飾藝術畫冊，細細流覽，在諸多五彩繽紛的章節中，最令人驚豔的，恐怕仍然是盛唐時期的女子服飾藝術。那花樣繁多的款式、典雅華美的色調以及富麗堂皇的風格，爲中國古代服飾史譜寫了濃墨重彩的一筆。（圖4-6）（圖4-7）

盛唐時期，經濟繁榮，疆域遼闊，中外交流頻繁。長安是當時亞洲的經濟

圖4-6　唐朝石槨淺雕宮女復原圖，陝西乾縣懿德太子墓出土

圖中女子頭戴鳳冠，下垂玉珠步搖，身穿白色低胸博袖衫，著紅色長裙，身袖上有鷥鳳一對，形象豐滿，雍容華貴。

文化中心，也是一個國際化大都市，除了漢人，還有來自於回鶻、日本、高麗、新羅、波斯、印度等國家和地區的人民。民族融合以及東西方文化的交流促使唐朝服飾呈現出開放、多元和浪漫的色彩，尤其是女子服飾，更是大膽吸收借鑒各種外來服飾特點，創造出一些奇異多姿的「時尚」風格。

女子襦裙裝發展到唐代更趨大膽、開放，「裙裝袒露，展示人體美」是唐朝女子服飾特色之一。唐朝上襦領口有多種變化，除了圓領、方領、斜領和雞心領等樣式外，還出現了露出胸前乳溝的「袒領」，得以充分展現女子曼妙的頸部曲線和豐滿的胸部。唐詩中「二八花鈿，胸前如雪臉如花」，「慢束羅裙半露胸」以及「粉胸半掩疑晴雪」都是對這種袒胸裝的形象描述。周昉《簪花仕女圖》中所描繪的貴婦們頭梳高髻，簪富貴之花，體態豐腴婀娜，神情閒淡，身披薄如蟬翼的「大袖紗羅衫」，衫下著高腰長裙，顯得儀態萬方，風姿綽約，頗具雍容華貴之氣。（圖 4-8）

大唐曾盛行的另一種時尚為「女著男

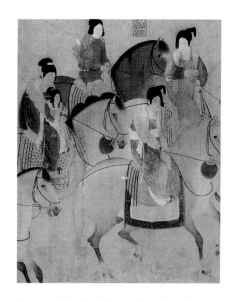

圖 4-7　唐朝張萱《虢國夫人遊春圖》局部

畫中婦女的服飾展現出大唐天寶年間不同種族、國家間的相互交流和融合以及各民族之間在風俗、服飾等方面的借鑒和吸收。其中 4 人（包括女孩）穿襦裙、披帛，另外 1 人穿男式圓領袍衫。虢國夫人身穿淡青色窄袖上襦，肩搭白色披帛，下著描有金花的紅裙，裙下露出繡鞋上面的紅色絢履。

圖 4-8　《簪花仕女圖》局部

圖中女子身著高腰曳地的大幅長裙，手臂裸露，披透明紗衣，外罩大袖衫，頭簪素淡的芍藥花，右手輕捏一隻蝴蝶，側身顧盼，不勝嬌羞。

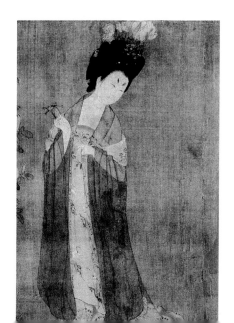

圖 4-9　唐代三彩女扮男裝扭腰俑，陝西歷史博物館藏

三彩男裝女俑出土於西安市郊的一座唐代墓穴中。該俑頭戴襆頭，身穿圓領寬袖長袍，鬆鬆地繫著腰帶。仔細看她，面容俊俏，頭微微側轉著，彎彎兩道柳葉眉下，雙眸顧盼生情，鼻梁高挺，櫻桃小口，面若桃花，雙臂輕舞廣袖，腰身扭擺，姿態婀娜，分明是一位身著男裝的妙齡女子。

裝」。女子穿男裝，今天看來是司空見慣的事，然而在禮教森嚴的古代社會，卻是難以想像的。依照儒家男尊女卑的傳統思想，女子是絕對不能穿男裝的。但是在唐代，尤其是開元、天寶年間，由於社會開放包容，女性相對擁有較高的自由度，因此，才得以出現女著男裝現象，並廣為流行。（圖 4-9）據《新唐書・五行志》記載，唐高宗和武后有一次在宮中宴飲，太平公主穿紫衫，繫玉帶，戴皂羅折上巾，腰上掛紛、礪七事，歌舞於帝前。高宗看到太平公主著男裝並未責怪，只是笑問，女子不能做武官，為何這般裝束？可見是對此事給予了默許。《永樂大典》引《唐語林》記載說，唐武宗的寵妃王才人身材高大，與武宗身材相仿，武宗常和王才人穿同樣的衣服在苑中騎馬狩獵，左右官員往往誤奏於王才人前，武宗以之為樂。上有所好，下必效之。於是宮女們也紛紛不約而同地穿起了襆頭袍衫，並將這股風頭吹到了民間，至此「女

圖 4-10　唐三彩男裝女俑，河南洛陽博物館藏

女子男服裝扮，腰束跨帶，頭裹襆頭，襆頭下仍然露出高高的髮髻，身體側斜，兩眼微睜，笑意盎然，柳眉細眼，小嘴紅唇，秀美俏麗中別有一番英俊倜儻的風度。它們造型生動，服飾華美，充分反映了絢爛多彩的大唐服飾文化。

著男裝」成爲一種時尙。（圖 4-10）

在唐朝諸多新穎的「時世裝」中，胡服是影響最爲巨大的一種。自從西漢「絲綢之路」開闢後，中國和中亞及歐洲國家之間往來迅速增加，不僅促進了貿易的發展，也增進了文化交流。因此，這裏的「胡」並非單指西域少數民族，還包含印度、波斯、阿拉伯等廣大地區。而「胡服」則泛指漢族以外的異族服裝。胡服傳入中國最早始於趙武靈王的「胡服騎射」改革。胡服不同於漢族的寬衣博帶，其特徵爲：窄袖短衣，衣長齊膝，合襠長褲，腰束革帶，有帶鉤，穿靴，便於騎射活動。因其簡便實用，很快從軍隊傳至民間，成爲普通百姓的日常服飾。（圖 4-11）

在唐代貞觀至開元年間，胡服開始在婦女中流行，其中最典型的是「回鶻裝」。回鶻是現在維吾爾族的前身，在唐朝時與漢族人民來往密切。這種回鶻裝外觀與長袍相似，只是袍身較爲寬大，下長拖地；翻領窄袖，領、袖處有寬闊鑲邊裝飾；梳椎狀回鶻髻，戴金玉首飾；腳穿軟底笏頭鞋。這種裝束得到了許多漢族婦女的喜愛，尤其在宮廷中廣爲流行。如，後蜀女詩人花蕊夫人在其《宮詞》中曾有句：「明朝臘日官家出，隨駕先須點內人。回鶻衣裝回鶻馬，就中偏稱小腰身。」（圖 4-12）

在唐代，胡服之所以如此盛行，很大原因

圖 4-11　唐朝彩繪翻領胡服漢人騎馬俑，1984 年出土於河南省偃師縣杏園村，現存於北京大學博物館

該俑頭戴襆頭，身穿翻領胡服，窄袖長褲，腰束跨帶，雙手半抬做持韁狀；看面容，方臉大耳，眉寬鼻闊，雙目圓睜，好一個英姿颯爽的男子漢。

99

在於當時「胡舞」的流行。胡舞種類非常豐富，白居易《長恨歌》中所記「霓裳羽衣舞」即為胡舞的一種，此外還有胡騰舞、胡旋舞等。人們在跳胡舞時，要穿胡服並化胡妝。如，跳胡騰舞，唐代詩人劉言史有詩「織成番帽虛頂尖，細氈毛胡衫雙袖小」，說的就是舞者戴尖頂的「番帽」，穿細布製成的窄袖衣。帽子上一般綴有珠寶，舞動時會閃閃發光。腰帶上佩小鈴鐺，會隨著舞者旋轉跳躍而發出清脆悅耳的聲音，以增加舞蹈的節奏感。在跳霓裳羽衣舞的時候，要穿一件綴滿羽毛的衣裙，在裙襬處鑲嵌有白色閃光花紋，舞蹈起來衣袂飄飄，香風習習，甚為美觀。

　　開放寬鬆、和諧包容的社會氛圍開啓了唐人創新、開拓的精神，也造就了富麗典雅、雍容華貴的大唐盛世衣冠形制。而唐代女子服飾，就像璀璨星河中一顆耀眼的明星，不僅為燦爛的唐文化增添了光彩，也影響著後世歷代女子的服飾生活與文化。

圖 4-12　唐朝戴笠帽騎馬女俑

笠帽通常是由藤條編成，再裝一圈絲網，還有的用皂紗綴於帽簷上，下垂以便遮蔽面部或全身。女子外出戴上帽子，既可以遮蔽面容，不讓路人窺視，又可以防風防塵，實用性強而又瀟灑輕便。

▌「鳳冠霞帔」與廣袖「褙子」

　　鳳冠是古代皇后妃嬪的一種禮冠，以金屬絲網外罩黑色紗羅為骨架製作而成，上面裝飾有各種金銀珍寶做成的「鳳凰」樣式，兩側垂掛珠寶流蘇。(圖 4-13) 在中國神話中，「鳳」類似於「龍」，是一種神異動物，象徵富貴、智慧與吉祥。《爾雅‧釋鳥》中描述鳳凰為：雞頭、燕頷、蛇頸、龜背、魚尾，五彩色，高六尺許。自漢代以來，鳳凰以其優雅氣質與富麗姿態成為中國皇權的象徵，用於皇后妃嬪服飾。宋代正式將鳳冠列入冠服制度。據《宋史‧輿服志》記載，宋代后妃在受冊、朝謁景靈宮等隆重場合，需戴鳳冠。冠上飾有九翬四鳳，另有首飾花九株，小花若干株，冠下附兩博鬢。明代鳳冠有兩種形式：一種是后妃所戴禮冠，以金絲編成，點綴有九龍四鳳及各種珠翠飾件，龍鳳嘴中還常常銜著珠花，下垂至肩頭部位；另一種是普通命婦所戴彩冠，不能綴龍鳳，只用珠翟（珠子製作的長尾野雞）、花釵、寶石等做裝飾，但習慣上也稱它為鳳冠。(圖 4-14)

　　霞帔是一種帔子，也稱「霞披」或「披帛」，因為被人們比喻成美麗的彩霞，所以有了「霞帔」之稱。它的形狀像兩條彩練，繞過頭頸，披掛在胸前，

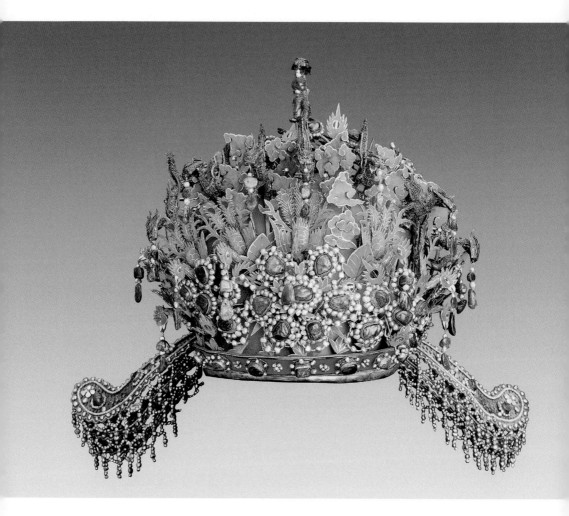

圖 4-13　十二龍九鳳冠，1958 年出土於北京定
陵地下宮殿，現藏於定陵博物館

萬曆孝靖皇后的十二龍九鳳冠，驕龍或昂首升
騰，或四足直立，或行走，或奔馳，姿態各異；
龍下方是展翅飛翔的翠鳳。龍鳳均口銜珠寶串
飾，下部飾珠花，每朵中心鑲嵌寶石 1—9 塊不
等，每塊周圍繞珠串一圈或兩圈……全冠共有
寶石 121 塊，珍珠 3588 顆，華貴異常。

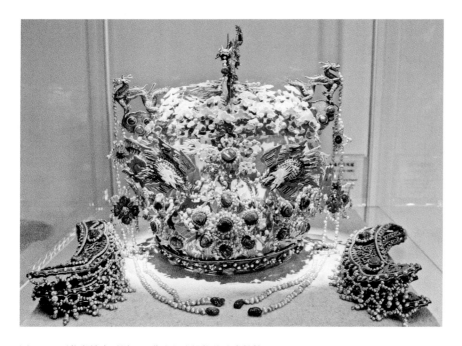

圖 4-14　明代孝端皇后鳳冠，北京故宮博物院珍寶館館
藏文物

孝端皇后是萬曆帝的皇后，鳳冠是皇后禮帽，在接受冊
封、謁拜祖先、參加朝會時佩戴。此鳳冠以髹漆細竹絲編
製，通體飾翠鳥羽毛點翠的如意雲片，18朵以珍珠、寶
石所製的梅花環繞其間。冠前部飾有對稱的翠藍色飛鳳
一對。冠頂部等距排列金絲編製的金龍3條，其中左右兩
條口銜珠寶流蘇。冠後部飾6扇珍珠、寶石製成的博鬢，
呈扇形左右分開。冠口沿鑲嵌紅寶石組成的花朵一周。

下垂一顆金玉墜子。每條霞帔長五尺七寸，寬三寸二分，兩端為三角形，
上面繡花，以紋樣區分品級，明朝時作為命婦禮服。霞帔紋樣隨品級差別
而有所不同：一二品命婦霞帔，用蹙金繡雲霞翟鳥紋，綴花金墜子；三四
品霞帔，繡雲霞孔雀紋，綴花金墜子；五品霞帔，繡雲霞鴛鴦紋，綴花鍍
金銀墜子；六七品繡雲霞練鵲紋，綴花銀墜子；八九品繡纏枝花紋，綴花
銀墜子。霞帔在清代時演變為寬闊的背心樣式，中間綴有補子，下襬有彩

色流蘇裝飾。從實物看，婦女所用補子較男子略小，一般為24至28公分見方，並且僅有鳥紋沒有獸紋，取其「女性賢淑，不宜尚武」之意。（圖4-15）

自古以來，中國歷代王朝都有嚴格的冠服制度，鳳冠霞帔是后妃、命婦的禮服，只能在隆重場合穿戴。此外按照華夏禮儀，大禮可攝勝，即祭禮、婚禮等場合可以向上越級，不算僭越。因此平民女子可以在婚嫁或葬殮之時穿戴鳳冠霞帔。（圖4-16）（圖4-17）

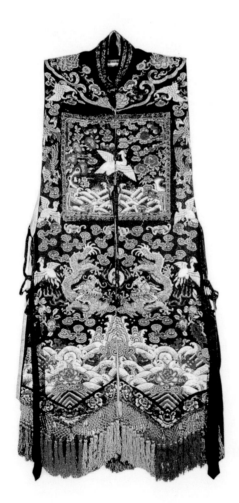

圖 4-15　清朝霞帔

霞帔是宋以來貴婦的命服，式樣紋飾隨品級高低而有區別，類似百官的補服。到了清代，胸前、背後綴以補子，下襬綴以五彩垂緣。補子紋樣只織繡禽鳥，而不用獸紋。此款肩、領外飾以如意紋，邊緣施金繡，當胸處施以補紋，腰胯處有行龍兩條相對，下飾海水江牙，其中雜以仙鶴、鳳凰、鵪鶉等禽鳥紋樣，以及壽桃、荷花、靈芝、牡丹、蝙蝠等。龍紋之間飾以火珠，取「金龍戲珠」之意。色彩豐富和諧，以青蓮色為底，雲紋用普藍、淺藍、月白三暈色，龍紋用金、紅兩色。補紋中以及肩、腰、胯的左右兩側飾以禽鳥。下襬處海水江牙紋以黃、白色調顯於諸色之前，龍紋、火紋、花卉以金、紅兩色居第二，雲紋等藍色為第三，底色青蓮最隱晦居第四，共4層色彩，豐富而分明，繁複而不雜亂。

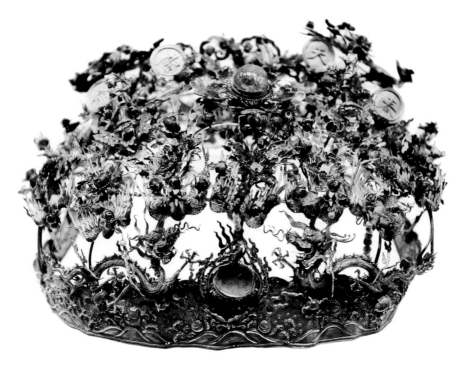

圖 4-16　清乾隆「奉天誥命」金鳳冠，南京博
物院藏，出土於清朝一品官員兩江總督李衛
家族墓中，為李夫人死後佩戴之物

鳳冠上有「奉天誥命」，裝飾有大量寶石，還
鑲嵌有一顆紅色碧璽，通「鳳冠霞帔」之意，
顯示了李夫人高貴的身分。

　　女子結婚時佩戴鳳冠霞帔的習俗曾經持續了約八百年之久，直到西元
1949 年後才逐漸消失。對此在江浙地區流傳有一個動人的傳說：北宋末年，
金兵南下侵犯宋朝國土，康王趙構不敵，只好逃奔江南。過錢塘江後，金
兵仍窮追不捨。逃至寧海西店前金村，趙構累得氣喘吁吁，發現路邊有座
破廟，一位村姑正在廟前曬穀，趙構便向村姑求救。村姑急中生智，趕緊
讓他藏在曬穀籮裏，自己則坐在上面，繼續翻曬穀子，以致瞞過金兵，救
下趙構。趙構能夠死裏逃生，自然感激萬分，千恩萬謝之餘，對村姑許下

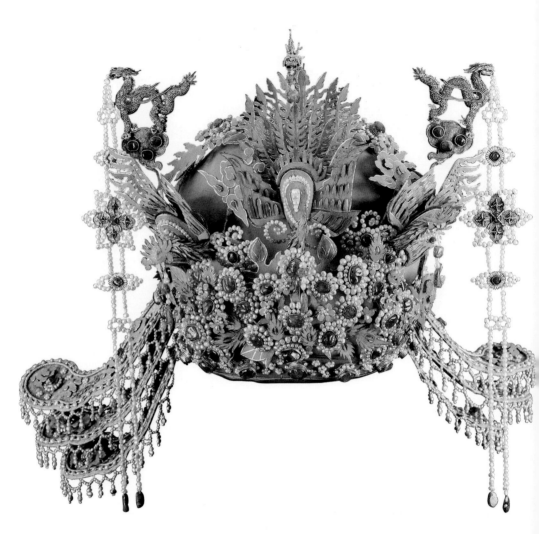

圖 4-17 六龍三鳳冠，1958 年出土於北京定陵
地下宮殿，現藏於定陵博物館，冠通高 35.5 公
分，口徑爲 19—20 公分，博鬢長 31.8 公分，寬
8 公分，重 2905 克。

上面有 6 條用金絲編織的龍雄踞於上，昂首欲
騰；3 隻用翠鳥的羽毛粘貼的鳳屈居於下，撲展
雙翅，妖嬈若飛。其上龍鳳均口銜珠寶串飾，
立在滿是大小不同的用珍珠寶石綴編的牡丹花、
點翠的如意雲及花樹之間。冠後的 6 扇博鬢，
左右分開，如五彩繽紛展開的鳳尾。全冠珠光
寶氣，富麗堂皇。

諾言，今後若能重登大寶，她就可以在出嫁那天，像「娘娘」一樣佩戴鳳冠霞帔舉辦婚禮。果然，不久之後，趙構受到增援，得以重返金鑾寶殿。歷經外逃的重重磨難，趙構對曾施恩於己的人心懷感激，尤其是破廟前的那位村姑，曾施巧計救過自己性命，當時許下的諾言仍然銘記在心，於是便下御旨賜予村姑「娘娘」封號，使其可以在出嫁時享受佩戴鳳冠霞帔的榮耀，同時也重建了那座破廟，並親筆題名「皇封廟」。之後周邊村落的姑娘們出嫁時也紛紛仿效著佩戴起鳳冠霞帔，逐漸形成一種風俗，蔓延至江浙地區，這就是人們所傳誦的「江浙女子盡封王」的故事。

明代冠服制度明確規定鳳冠霞帔主要由鳳冠、霞帔、大袖衫及褙子組成。其中，褙子是一種由半臂和中單演變而來的上衣，一般作為外衣穿著。之所以稱為「褙子」，相傳是由於褙子原本是婢妾之服，而婢妾一般都侍立於主人背後，因此稱之為「褙子」。

褙子始於隋唐時期，盛行於宋、明兩代。早期褙子衣身較短，半袖或無袖，色彩絢麗奪目，彰顯出雍容華貴的隋唐風采。到了宋代，褙子流行廣泛，已發展至多種款式，男女都可穿用。男款褙子屬於便服，而女款褙子則適用於各種場合。另外褙子長度有所增加，袖子也加寬至大於衫，加長至與裙齊，腋下出現開衩，並垂有兩條帶子作為裝飾。在結構上採用衣袖相連的裁剪方式，款式左右對稱，在領、袖、大襟邊緣和腰、下襬處往往使用鑲邊、刺繡、印金、彩繪等工藝，裝飾有牡丹、山茶、梅花、百合等圖案，整體清麗典雅，端莊和諧。明代褙子承襲宋代色彩淡雅素淨，衣袖有寬有窄。由於褙子腋下開衩，便於行走，並且不緊不鬆、不嚴不露，穿著寬鬆舒適，因此在宋、明兩代，從宮廷到民間得以逐漸流行。

▌龍鳳呈祥話「心衣」

<div align="right">——古代內衣文化</div>

　　心衣，並非一個香豔的名字，描述的卻是一種香豔的衣衫——中國古代內衣。在不同歷史時期，內衣稱呼不同，並且別具特色。具體說來，漢朝時內衣被稱爲「心衣」，只有前片，沒有後片，用帶子繫在背後。之後兩晉出現「裲襠」，有前後片，類似於現在的背心，是從北方游牧民族流傳而來的款式。唐朝叫「訶子」，由於國風開放，唐女普遍流行高腰裙裝，腰線提升至胸部，上身只穿短小的「訶子」，雙肩裸露，無肩帶，外披一件輕薄透明的紗羅，這樣裝扮可以使身材比例接近黃金分割，並且「訶子」裝飾精美，色彩華麗，肌膚在透明輕紗掩映之下若隱若現，性感而優雅。宋朝稱爲「抹胸」，色彩淡雅，紋樣素淨。到元代，內衣有了一個煽情的名字叫「合歡襟」，其特色之處在於：後背裸露，以細帶相連，無肩帶，穿著時在胸前以鈕釦或帶子繫結。明代叫「主腰」，外形與現代背心相似，特點是腰側有繫帶可形成明顯收腰，凸顯玲瓏身段。清朝時「兜肚」成爲內衣代名詞，不僅女性穿著，後來發展爲全國人民普遍穿著的服飾形制。（圖 4-18）

兜肚的普及,除了其遮羞蔽體的作用,更重要的在於它還具有保健功能。穿上它可以保護胸、腹部免受風寒侵襲,並且還可以在兜肚夾層裏填充香料和藥品,當作香囊使用,因此穿兜肚的人越來越多。尤其在中國西北地區,不論男女老幼,人們一年四季祖祖輩輩都離不開兜肚。據說孩子尚未出生時,母親就開始為寶寶準備紅兜肚;孩子出生後,每年生日都會收到長輩們送的兜肚;結婚之後,會有媳婦年年做兜肚;到老年,則會收到兒孫們送的兜肚以求健康長壽保平安……如此年復一年,日復一日,人的一生都離不開兜肚的呵護。 (圖 4-19)

兜肚由於貼身穿著,往往用舒適的棉布或絲綢布料製作。顏色上,則

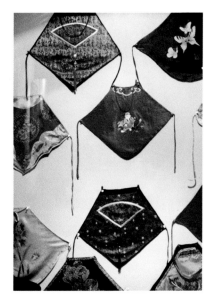

圖 4-18　瑞蚨祥布店絲綢展館陳列的兜肚,周村大街,山東省周村古商業街區

兜肚是中國傳統服飾中的貼身內衣,用來保護胸、腹部位免受風寒侵襲。其形狀多為正方形或長方形,去一角,成半圓形作為領,下角有的為尖角形,有的是圓弧形。兜肚上面往往繡有吉祥圖案裝飾,如「連生貴子」、「鳳穿牡丹」、「喜鵲登梅」等。

以紅色居多,代表吉祥如意。此外還有翠綠、淡藍、鵝黃、朱紅等等各種鮮豔顏色。並且兜肚上通常會裝飾有色彩繽紛的吉祥圖案,不僅能增添視覺美感,起到裝飾作用,還有更為深層次的意義——人們賦予這些圖案以深刻的象徵性,借此來表達祥瑞平安的願望。 (圖 4-20)

兜肚的吉祥圖案非常豐富,除了花鳥蟲魚等動植物圖案以外,還有來自於神話故事或風俗傳說中的人物紋樣。 (圖 4-21) 具體說,首先是祈福、辟邪紋樣,多用於小孩兜肚上。最常見的是老虎圖案,希望孩子像小老虎一樣虎虎生威、茁壯成長。也有的人家會把長命鎖鑲嵌在小孩的紅兜肚上,

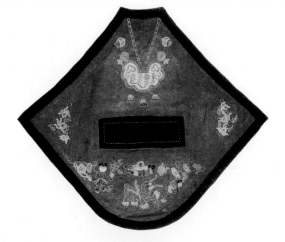

圖 4-19　紅緞地打子繡獅子滾繡球兜肚

兜肚採用打子繡手法，繡有「長命百歲」的長命鎖紋樣，表達人們祈盼平安長壽的心願。打子繡屬於點繡類針法，是中國最古老的刺繡針法之一。做法是引金線出底面後，用針尖在靠近底面的線端繞線一周，成一小環，然後打小環釘住，即成一粒「子」，子粒排列要均勻致密，以不露底為宜。

圖 4-20　兜肚

紅色的綢緞上繡有「連（蓮）生貴子」圖案，這是中國最為常見的吉祥圖案之一。如圖身穿紅色兜肚的可愛白胖童子懷抱鯉魚躍起於蓮花之上，既有「連（蓮）生貴子」的諧音，又有鯉魚跳龍門的典故。

圖 4-21　紅布地打子繡牛郎織女兜肚

牛郎織女是中國古老的神話故事，在漢代即已流傳。相傳牛郎織女是一對夫妻，由於觸犯了天條而被迫分居於銀河兩岸，每年只有農曆七月初七的夜晚，兩人才能通過喜鵲搭成的鵲橋相會。民間常常將牛郎織女的故事作為刺繡紋樣，以求賜予美滿的姻緣。

圖 4-22　絳緞地平針繡虎鎮五毒兜肚

「五毒」泛指蜈蚣、蜥蜴、蟾蜍、蛇、壁虎。中
國民俗認為農曆五月是毒蟲肆虐的日子,百蟲
復萌,瘟病易起。而傳說中虎能食百鬼,因此
民間常常以虎震懾五毒,用以辟邪。圖中這件
兜肚將五毒的形象擬人化,頭部及上身以彩衣
女子代替,下半身仍是毒蟲形象,使得作品妙
趣橫生,別具特色。

圖 4-23　紅緞地平針繡開光平安富貴兜肚

主題紋樣為「瓶花牡丹」,牡丹象徵富貴,「瓶」
取諧音「平安」,兩者結合寓意「平安富貴」。此
外還有蝴蝶、石榴、蓮花、桂花等紋樣,有「蝶
戀花」「留(榴)開得子(籽)」以及「連(蓮)生貴(桂)
子」的美好含意。

圖 4-24　36 個身著各式兜肚的姑娘的群舞

用華麗與簡約的理念解構服裝未來風，以全新手法強調
民俗，是「兜肚」出現的理由。一根細線牽住頸部，兩條
絲帶束住細腰，小小的兜肚，讓年輕女孩把美好的青春
展現無遺。兜肚，這樣簡單的東西，卻把女性的柔美、
性感等等各種特質以一種合適的方式展示著，就如周敦
頤《愛蓮說》中所稱讚的「香遠益清」，獨具風味，是民
族特色的代表。

祈求能帶來好運氣，保佑孩子長命百歲。（圖 4-22）其次是用來表達喜慶祥瑞
的吉祥圖案，人們借此表達幸福生活、健康長壽、多子多福、升官發財等
美好願望。例如，「喜鵲登梅」寓示喜事降臨；「鳳穿牡丹」──鳳凰是百鳥
之王，牡丹是富貴之花──寓意為富貴祥瑞；「五福同壽」由五隻蝙蝠和「壽」
字組合而成，由於「蝠」和「福」同音，借此來祝願老人多福多壽。（圖 4-23）
在陝西某些地區，兜肚很有特色，形狀像個葫蘆，刺繡紋樣也多為葫蘆、
南瓜，原因是該地區的先民曾經在某段歷史時期把葫蘆、南瓜當作主食，
並且這些農作物種子較多，人們借此來象徵多子多福。另外，兜肚作為女

子內衣貼身穿著，極富隱私性，因此情人們常常借助兜肚來表達綿綿愛意，寄託幸福美滿的願望。例如，未婚女子的兜肚上往往會繡上一男一女兩個人物，寓意未來能與心上人成雙成對、相親相愛，但是男子臉部是空著的，直到新婚之夜才可以爲男子繡上五官，表示終身有了伴侶，愛情有所託付，心願已經達成的意思。而在新婚夫妻的兜肚上，常常繡著鴛鴦戲水、龍鳳呈祥、早生貴子、麒麟送子等吉祥圖案，象徵著夫妻恩愛，美滿幸福。（圖4-24）

綜觀中國內衣史，發現古代內衣雖然裝飾繁多，然而款式較少，大致皆爲前片護胸、腹，後面繫帶樣式，直到近現代才受到西方內衣文化影響，產生了巨大變化；而西方內衣發展要複雜很多，從襯衣到束衣，再到緊身胸衣，直到胸罩的產生，款式變化很大。相對於中國古代內衣文化的「藏」，西方內衣文化更注重「顯」。爲了突出高胸、細腰和豐臀的曲線之美，西方婦女不惜一切代價把身體禁錮在緊身胸衣裏，時間長達三百年之久。（圖4-25）特別是在十九世紀，婦女們用緊身胸衣和裙撐把身體塑造成極端的「S」造型，服裝的形式美發展到了登峰造極的地步，緊身胸衣成爲中產階級和上層婦女必不可少的時髦標誌。直到一戰時期緊身胸衣才得以廢除，轉而讓位於簡便適用的胸罩。

圖 4-25　穿緊身胸衣的婦女

十九世紀緊身胸衣非常流行，腰線回歸到自然位置，女裝繼續向束縛身材的方向發展，緊身胸衣和撐架裙（crinoline）裙撐是整形的必備用具。前面用緊身胸衣把胸部托起、腹部壓平，同時與後凸的臀墊和拖裙形成對比。

風度萬眼 中國服飾

5

中西合璧
——走向新世紀的服裝

▌ 西風東漸之「中山裝」

　　長期以來，中國古代男子均以峨冠博帶、寬袍大袖的服裝爲美，到清朝時，又留起了長辮子，戴上了瓜皮帽，換上了長袍馬褂，這樣一直持續到 1911 年，孫中山領導的辛亥革命爆發，推翻了中國最後一個王朝，廢除帝制，建立了中華民國。自此後，中國的社會形態產生了質的改變，徹底結束了幾千年來封建王朝的統治，歷來具有意識形態作用的服飾文化也不可避免地遭遇了一場變革，逐漸革除了滿族剃髮梳辮習俗和漢族婦女的纏足陋習，同時也廢棄了千百年來以衣冠「昭名分、辨等威」的傳統習慣及規章制度。

　　自鴉片戰爭以來，中國進入近代社會，隨著西方列強的入侵，西洋文化日趨東漸，對國內人們生活的影響也越來越大，中西合璧的服飾或純西式的服飾逐漸進入到中國人的生活中，衣冠服飾發生了巨大變化。當時很多新派人物改穿西服，並且由於服飾領域不斷推陳出新，逐漸出現了以洋裝爲代表的新潮流。與此同時，也有很多平民百姓及前朝「遺老遺少」依然穿著寬鬆的長袍馬褂。雖然民國政府明確規定西服和傳統長袍馬褂都可以

115

圖 5-1　民國初年的男式流行服裝：長袍、中山裝、西裝

隨著鴉片戰爭以來西風東漸的潮流，西方服飾也逐漸進入了中國人的生活，很多新派人物趕時髦穿起了西裝，然而也有不少前朝的「遺老遺少」們依然穿著傳統的長袍馬掛，一時人們的著裝較爲混亂，直至民國政府頒佈法令將中山裝定爲禮服，這種混亂的局面才逐漸結束。

作爲禮服，但是卻並未規定不能穿著其他服裝。於是一時之間，人們想穿什麼就穿什麼，想怎麼穿就怎麼穿。那個時期中國人的服裝樣式變得異常豐富，西服漢服、古裝洋裝並存，社會秩序變得紊亂不堪，非常影響中國人的體面和國家形象。（圖 5-1）

　　中國人迫切需要自己的服裝樣式，對此，孫中山先生再次起到領袖典範作用——中山裝應運而生。中山裝是一種男式套裝，由於孫中山先生率先穿著而得名「中山裝」。中山裝綜合了中西方服飾特點，是一種「寓意深刻」的新款服裝。

　　1912 年，民國政府通告全國將中山裝定爲禮服。其最先式樣爲：前身六粒鈕子，後身貫通背縫，上衣兜爲胖襉袋。到二十世紀三十年代，中山裝的造型被賦予了革命及立國的含意，寓意如下：依據立國之四維（禮、義、廉、恥）而定前襟有四個口袋，袋蓋爲倒筆架形，寓爲尊重知識份子，以文治國；依據國民黨政府的五權分立（行政、立法、司法、考試、監察）前襟

改爲五粒鈕子；依據國民黨立國的三民主義（民族、民權、民生）以及共和理念（自由、平等、博愛），袖口定爲三粒鈕子，封閉的衣領顯示了「三省吾身」嚴謹治身的理念。（圖 5-2）

褲子則改爲西式長褲。前後各兩片，兩側縫上端有直袋，前片腰口有平行與丁字形的褶襇各兩個，右腰口裝表袋一隻，以前襠褲縫爲開門。後片兩側有雙省縫，有後袋。腰頭有上腰頭和連腰頭，腰上裝五至七個串帶，腳口帶卷腳。

在中國歷史上，服裝的長短相對各有講究。一般來說，統治階層、貴族和富裕人家才有機會穿長衣，而下層的黎民百姓和勞動人民則普遍穿短衣。而中山裝屬於短裝，各階層的人都可以穿著，這與當時盛行的民主思想以及全球服裝趨於平民化的大環境是相一致的，是一種順應歷史潮流的服裝。然而，中山裝在款式特點及穿著方式上又不同於傳統西裝。如：緊閉的小豎領造型不同於西裝敞開的大翻領；上下左右四個對稱的口袋不同於西裝前片三個非對稱式口袋；在穿著的時候，中山裝需要繫上所有的鈕釦，而西裝則完全可以不繫釦子瀟灑地穿著。（圖 5-3）

在向西方學習的過程中，中山裝依然保留了自己的東方文化特色，具有從容自然、不亢不卑的風格特徵。它不僅造型美觀大方，樣式結構合理，

圖 5-2　孫中山穿的中山裝，2009 年，孫中山及其戰友文物展

中山裝因孫中山先生率先穿著而得名「中山裝」，它綜合了中西方服飾的特點，造型美觀大方，穿著舒適合體，而寓意深刻。中山裝不僅符合中國人的穿著習慣，又符合其含蓄穩重的民族性格，具有和諧的東方之美，受到社會各階層的廣泛喜愛。

圖 5-3　二十世紀六、
七十年代，中國成年男
性大多穿著中山裝

款式：關閉式八字形領口，
裝袖，前門襟正中 5 粒明鈕
釦，後背整塊無縫。袖口可
開衩釘釦，也可開假衩釘裝
飾釦，或不開衩不用釦。
明口袋，左右上下對稱，
有蓋，釘釦，上面兩個小
衣袋爲平貼袋，底角呈圓
弧形，袋蓋中間弧形尖出，
下面兩個大口袋是老虎袋
（邊緣懸出 1.5—2 公分）。
褲有 3 個口袋（兩個側褲袋
和一個帶蓋的後口袋），挽
褲腳。

而且非常實用，穿著方便，上下得體，符合中國人的穿著習慣，同時也符
合中國人內向、持重的民族性格，具有東方的和諧之美，展現了中國式的
審美觀和民族特色，非常符合中國人民的審美喜好。並且它既可用高檔衣料
製作，也能使用一般布料製作；既能做日常便服，又可做上班或會客服裝；
既能適應不同地區氣候條件的需要，又能適應青、中、老年的穿著，不受社
會階層、地位、等級的限制，因此受到廣大人民的普遍熱愛。

　　1949 年中華人民共和國成立後，以毛澤東爲代表的革命領袖也非常喜
歡穿中山裝，於是中山裝便成爲全國人民穿著的標誌性服裝，成爲代表中
華民族的正式禮服。中華人民共和國成立初期，周恩來總理代表中華人民
共和國出席日內瓦會議和萬隆會議的時候，穿的就是中山裝，在世界舞臺
上展現了中華人民共和國領導人嶄新的國際形象。

　　如今，中山裝作爲代表中華民族氣魄的一種服裝，仍然持續在人民生活
中流行。選擇穿著中山裝似乎已經變成了一種新的生活方式。有的青年學生喜
歡穿中山裝照畢業相、參加文藝演出，有的新人喜歡穿中山裝照婚紗照……更
有一些社會名流在出席國際會議或典禮之時，會穿著代表中華民族的中山裝亮

相，充分展現了中國人的自信與風采。例如，著名導演張藝謀、李安、賈樟柯等在出席國際電影節領取獎項的時候，就曾穿過黑色中山裝。（圖 5-4）

此外，中國時裝界近些年來也推出了許多頗有創意的中山裝，有的在中山裝款式的基礎上，添加龍、鳳、梅、蘭、竹、菊、琴、棋、書、畫等刺繡圖案，有的用印花布料製作中山裝，或者以多種顏色布料拼接製作中山裝，為傳統的中山裝增添了許多時尚色彩。隨著時尚界中國風的流行，甚至一些國際品牌也紛紛設計出自己的中山裝，如 ARMANI 就曾經推出了一款 ARMANI COLLEZIONI 改良中山裝，一度風行米蘭、巴黎、紐約、東京等各大時尚都市。

圖 5-4　小小旅行學院的全體成員

廈門大學曾舉辦「小小旅行學院的奇遇」展覽。小小旅行學院成員包括冰島視覺藝術家：Slaug　Thorlacius 和 Finnur　Arnar 以及他們的 4 個孩子　Salvr（17 歲）、Kristján（10 歲）、Hallgerur（8 歲）和 Helga（6 歲）。這就是小小旅行學院的全體成員，他們穿上中山裝，拍攝中國式的肖像照。

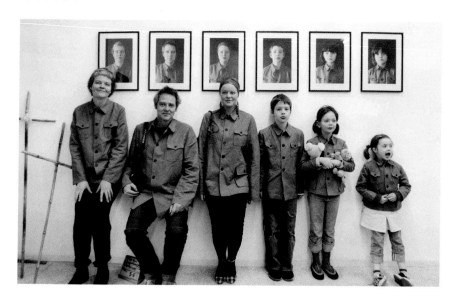

▍ 眾裏尋「她」千百度——旗袍

　　說起旗袍，恐怕人們的第一反應就是電影裏經常出現的民國時期美麗的女子。她們邁著款款的步子嬝嬝婷婷地走在尋常巷陌間，婀娜的身姿包裹在精緻的旗袍裏，就像嬌豔的花枝盛放在精美的瓷器中，美好而溫潤。在中國人的心目中，似乎沒有什麼比旗袍更能演繹東方女子的萬千風情了。（圖 5-5）

圖 5-5　民國，上海，時裝模特兒

民國初年，女裝樣式仍保持著上衣下裙的傳統形制，政府也規定女子禮服為上襖下裙。然而隨著西方文明的日趨東漸，受到西方生活方式的影響，女性逐漸開始追求人體的「曲線美」，很多前衛的女性開始穿起了「洋服」。

旗袍高高的立領以及上下一體直筒狀的服裝款式，蘊含著一種平和安靜的美，也增添了東方女性端莊典雅的氣質。既符合儒家傳統「天人合一」的審美觀，又適合中國人溫和內斂的性格特徵，因此得到眾多國人的喜愛。此外，旗袍使用大量精美刺繡、貼花圖案來表達豐富的意境，又善於在造型和色彩方面巧妙調和，表達含蓄溫婉而又朦朧隱約的穿著效果，讓人充滿了無邊無盡的想像。旗袍，就像一首抒情詩，古色古香而又韻味十足，處處展現著雍容典雅的東方美。（圖 5-6）

我們今天所說的「旗袍」是經過改良後的版本，與旗袍最初的樣式有著巨大差異。旗袍初期是指滿族女子所穿長袍，而後經過一步步演變，逐漸形成了現在的樣式。

清朝的統治者是北方少數民族——滿族，因其建有「八旗制度」故被稱為「旗人」，滿族女子日常所穿著的長袍便被稱為「旗裝」。滿族旗裝造型特點是寬大、硬朗、線條平直，衣服長至腳踝，這樣又長又大的袍子可以把女子的胸、腰、臀部曲線全部掩蓋起來，較為符合中國傳統「含蓄」的審美觀。這時期的旗裝流行「元寶領」，在衣身的領口、袖子、衣襟等部位裝飾有各種各樣的刺繡花邊，有時甚至於整件衣服全被刺繡圖案所覆蓋，而根本無法看出原來布料的顏色。如此精美絕倫宛若藝術品的刺繡旗裝，只能流行於宮廷和貴婦中，民間女子是穿用不起的。（圖 5-7）

圖 5-6　1939 年初夏時分，福建廈門，公園裏觀賞風景的時尚女子

民國期間「改良旗袍」最大的改變在於裙腰的不斷收縮，女性身材的曲線終於全部顯露出來。該造型接近東方人的審美理想與習慣，淡雅合體，含蓄端秀。自 1929 年民國政府確定旗袍為國家禮服之一以後，旗袍成為當時最流行的女性服裝。

121

圖 5-7　清末時，富裕家庭的少婦

滿族婦女的傳統服飾稱爲「旗裝」，一般採用
直線裁剪，衣身寬鬆，兩側開衩，線條平直，
胸、腰、臀圍差值較小，外加高高的硬領，使
女性曲線毫不外露。在袖、領口處有大量精美
的盤滾裝飾，清末曾時興過「十八鑲滾」，即
鑲十八道花邊裝飾，以多盤滾爲美。

　　辛亥革命後成立的中華民國，1929 年 4 月頒佈了服飾改革條例，把旗
袍定爲國服。旗袍拋棄了煩瑣複雜的裝飾，開始變得簡單實用，逐漸流行
於民間。

　　二十世紀的三、四十年代是旗袍流行的黃金時期，由於主要流行範圍
以上海爲中心，也被稱爲「海派旗袍」。這時期的旗袍受到西方文化的影響，
在款式結構上發生了巨大變化，開始打破東方平面剪裁特點，在肩、胸、
腰部出現省道，更加突出了人體「S」形曲線，得以淋漓盡致地展現女性魅

力，成爲改良過後「中西合璧」的旗袍樣式了。當時的上海是亞洲時尚中心，

所謂「上海灘十里洋場」，是社交名媛們聚會的樂園。國外布料源源不斷地輸入到上海，同時各家報紙期刊也紛紛開闢專欄介紹國外的流行資訊，還有鋪天蓋地的廣告——月份牌女郎的招貼畫出現在大街小巷，這些都在推動著旗袍的改良與流行。（圖 5-8）（圖 5-9）

旗袍在此階段也發展出許多新款式：領子時高時低，袖子忽長忽短，甚至無領無袖……並且衣身側開衩高度也隨時尚潮流而不停變化。然而無論怎樣演變，旗袍的主要特徵已基本穩定下來：立領盤鈕，右側開襟，兩

圖 5-8　民國時期的洋酒廣告

被旗袍包裹著的女子在廣告中展現著優雅的身姿，迷人的微笑，加上獨特的擦筆水彩畫法，淡淡懷舊的氛圍，著實讓人迷戀。畫中的美女，梳著燙過的流行短髮，穿著精美合體的旗袍，腳蹬時髦的高跟鞋，眉眼細長，神情嫵媚，有種令人賞心悅目的美。

圖 5-9　民國時期，百代唱片的廣告宣傳畫，上有「百代大眾盤　麗歌唱片」字樣

上海的「月份牌」招貼畫是整個民國時期生活側影的記錄，作品多以表現時裝美女形象爲主。通過描畫時代女性的社會生活，從側面折射出社會的進步，女性地位的提高，蘊含著豐富的文化內涵。

圖 5-10　時裝化的旗袍使少女
們更加婀娜多姿

改良後旗袍裁法和結構更爲西
化，胸省和腰省的使用使之更
爲合身，同時出現了裝袖和肩
縫，使袖窿和肩部更爲合體。
有人還使用柔軟的墊肩，名曰
「美人肩」，打破了舊時以「削
肩」爲美的傳統審美特徵，從
而使旗袍造型更加纖長合體，
與當時歐洲流行的女裝廓形相
吻合。

側下襬開衩，收腰合體等。改良旗袍兼收並蓄東西方服飾特點，修長合體的造型非常適合清瘦玲瓏的東方女子身材，因此逐漸風靡全國，成爲近代中國女子的標準服裝。（圖 5-10）

中華人民共和國成立後，旗袍所代表的悠閒、淑女時代已經過去，被冷落了幾十年之久，直到二十世紀末，人們才再一次把目光投向了旗袍。作爲最能襯托東方女性身材和氣質的服裝，旗袍不僅受到國內服裝設計師的青睞，甚至不少國際服裝設計大師也相繼推出了以旗袍爲靈感的時裝系列發佈會，把中國的旗袍帶到了國際舞臺上。如，1998 年，迪奧（Dior）品牌設計師約翰‧加利安諾（John Galliano）在巴黎秋冬時裝發佈會上就推出以中國二十世紀三十年代上海旗袍爲靈感的系列作品，突出了旗袍緊身、立領、高開衩的特點，令人驚豔。（圖 5-11）

進入二十一世紀，眾多國內、國際女明星，在出席各種國際盛典的時候，紛紛穿著各式旗袍。一些崇尚新潮的年輕人，也選擇做工精良、樣式獨特的旗袍作爲禮服出席結婚典禮或正式場合的聚會。尤其是 2008 年，北京舉辦奧運會時，全世界把目光聚焦到中國，當禮儀小姐身著「青花瓷」、「寶藍」、「國槐綠」、「玉脂白」、「粉紅」五個系列的旗袍出現在頒獎典禮上時，旗袍，以其別致美豔、國色天香的姿態再一次向世人展示了它的魅力，受到了全世界人們的讚譽，成爲新的東方美的標誌。（圖 5-12）

圖 5-11　身穿款款美
麗旗袍的中老年女性
走在蘇堤上，宛如一
道美麗的風景

雖然中華人民共和國
成立以後，穿旗袍的
女性急劇減少，然而
隨著改革開放後，人
們思想的解放，那些
精美的搖曳著萬千風
情的旗袍，似乎讓所
有的愛美女性為之而
瘋狂。女人的衣櫥怎
麼能少得了一件精緻
的旗袍呢？

圖 5-12　身穿中國旗
袍的各國佳麗在比賽
中展現古典風韻

進入新世紀以來，女
性的理想形象為高䠙
細長，而旗袍作為最
能襯托中國女性身材
和氣質的時尚代表，
再一次吸引了眾人的
目光。在國外，有不
少設計大師以旗袍為
靈感，推出具有國際
風味的旗袍，將中國
的旗袍推向了國際舞
臺。

▎河邊的喀秋莎——「布拉吉」

中華人民共和國成立後，人們的穿著裝扮發生了很大的變化，曾經被視爲身分地位象徵的西裝革履和刺繡旗袍一度被歷史的塵埃淹沒了痕跡。傳統的綢緞布料也顯得有些不合時宜，人們開始用樸實的棉布來做衣服。於是男人們穿上了樸素的粗布軍裝、灰色的幹部裝、藍色的列寧裝……婦女們則穿起了印花的連衣裙——「布拉吉」。布拉吉是俄語（платье）的音譯，在俄語中是連衣裙的意思。布拉吉的款式簡潔明快，穿起來舒適自然，是一種審美與實用完美結合的服裝。（圖5-13）

中國古代傳統服裝多分爲上衣

圖5-13　1956年，北京，穿上花衣裳的女職工

50年代的中國，女性流行穿布拉吉。那時中國城市裏盛行周末舞會，年輕漂亮的姑娘們穿上各式各樣的布拉吉，去參加周末舞會，去展示她們青春靚麗的風采……成爲很多人在那個時代中一段溫馨浪漫的回憶。

和下裳兩件，像連衣裙一樣連身的款式比較少見。只有深衣是個例外，上衣下裳在腰間拼合，其實就是一種連衣裙，男女都可穿著，只是在細節上有所差別。直到近代，西方連衣裙才傳入中國，成為女性日常服裝之一。在二十世紀二十年代，一部分留學生及文藝界、知識界的女性開始穿著西式連衣裙，至三十年代穿著者漸多。連衣裙的特點是上衣和下裙相連，收腰或束腰帶，能夠顯示腰身的纖細。連衣裙多為直開襟，有開在前面的，也有開在背後的。袖子有長有短，長袖和中長袖有袖頭，短袖為平袖，無袖頭，也有做泡泡袖、喇叭袖的。領口樣式豐富，有長方領、方領、尖領、圓角領、水兵領、飄帶領、蝴蝶結領、銅盆領，及無領座的圓領、一字領、U字領、方口領、V字領等。下裙一般較為寬大，有斜裙、喇叭裙、褶襉裙、節裙等樣式。（圖 5-14）

連衣裙可以分為接腰型和連腰型兩類。接腰型是上衣下裙分開的，在腰間拼接而成。按照腰線位置，有高腰、低腰及中腰裙型。而連腰型連衣裙則可以分為帶公主線的緊身型和寬鬆的襯衫型、帳篷型等款式。公主線從肩部到下襬，形成收腰寬襬的造型特點，可以將女性胸、腰、臀部曲線完美展現出來。（圖 5-15）

圖 5-14　二十世紀 30 年代，穿洋式夏裝的女郎

在二十世紀二三十年代，有一部分留學生及文藝界、知識界的女士率先開始穿著連衣裙。那時的連衣裙多為直開襟，收腰或束帶，顯示出纖細的腰身，其領、袖款式變化非常豐富。穿著起來可以襯托出年輕女性嫵媚而又優雅的迷人風姿。

圖 5-15　1986 年，浙江溫州某縣全縣鄉鎮文化員合影

在二十世紀 80 年代，雖然已經改革開放了，但是人們的著裝仍然較爲保守。如圖，男子穿單色襯衣、長褲，年輕姑娘們穿裙裝，款式以連衣裙及半身裙爲主，樣式簡單，大方得體，顏色清新淡雅，布料多爲純棉布，穿起來顯得端莊秀麗，具淑女風範。

圖 5-16　文藝復興時期，穿法勤蓋爾襯裙的義大利女人

鯨骨環（farthingale）襯裙在文藝復興時期的義大利相當流行，當時小臉蛋的女人被認爲最美，因此使腰身顯得膨大的這種服裝正合當時的潮流，再配上高木靴，女人的身材更顯高軼。

布拉吉屬於「接腰型」連衣裙，袖子多爲泡泡袖或一寸袖，裙襬比較寬大，腰間有細褶，用一條布質腰帶將腰部收緊，形成了漂亮的「X」形造型。領子有方有圓，或者無領。布料是碎花、格子和條紋的純棉布，常用花邊、飾帶、蝴蝶結作爲裝飾。

　　在西方，人們穿著連衣裙的歷史更爲漫長。上溯至古埃及、古希臘及兩河流域的束腰衣，上衣下裙相連接，是早期的連衣裙。之後，西方女裙一直以連衣裙爲主。文藝復興時期，人文主義思潮興起，強調仁愛、平等，提倡個性解放，反映在服裝上，女性通過穿緊身胸衣和下半身膨大的裙子形成「S」形曲線造型來凸顯女性氣質。（圖 5-16）（圖 5-17）在二十世紀初期，出現了女裝改良運動，設

圖 5-17　穿著俄羅斯貴族小姐服飾的女人

古代西方人曾極度欣賞女子的細腰，甚至
於不顧惜身體健康而穿著緊身胸衣來收緊
腰股，再配以墊了裙撑的龐大的裙擺，強
烈的女性特徵由此而產生。人們又在裙子
上使用繁多的褶裥、花邊、蕾絲、緞帶等
裝飾……由此造就了華美浪漫、美艷動人
的西方女裙。

計師保羅・布瓦列特（Paul Poiret）抛棄了緊身胸衣的使用，創造了樸素、舒適、自然的連衣裙。直到第一次世界大戰之前，連衣裙一直是女性主流服裝。一戰後，由於女性越來越多地參與社會工作，才出現了多種服裝樣式，然而作為禮服，還是以連衣裙樣式居多。

而今，連衣裙隨著時代的進步而發展，已經成為現代女裝基本款式之一，被譽為服裝造型中的「款式皇后」，受到廣大女性的喜愛。

▌時髦「牛仔服」

　　牛仔服之所以被稱為「牛仔服」，並流行至全世界，與好萊塢的影視娛樂業是分不開的。二十世紀五十年代，隨著《天倫夢覺》、《原野奇俠》等著名西部影片的熱映，片中英俊瀟灑、熱情奔放的牛仔們穿著藍色牛仔褲騎在馬背上揚塵而去的背影，深深地感染了台下的觀眾。在那些大牌明星的帶動之下，牛仔褲成為當時的一種時尚符號，成為人人夢寐以求的時尚款式。雖然西部影片促進了牛仔褲的流行，但是牛仔褲最初並非牛仔的褲子，而是專門為淘金工人發明的工作褲。（圖 5-18）

　　十九世紀四十年代末，美國加州發現金礦，隨即全國掀起淘金熱。那時，年輕的德國人李維 · 施特勞斯（Levi Strauss）離開故鄉去美國謀生，在三藩市淘金。不久，他發現淘金工們一直在抱怨所穿的棉布褲子磨損太厲害，褲子上到處是破洞，也裝不了淘來的黃金。大家對此非常煩惱，叫苦不迭。有一天，施特勞斯外出散步，偶然瞥見遠處一座座的帆布帳篷挺立在斜陽之下，突然靈機一動：這些帳篷風吹日曬雨淋，卻毫不破損、堅固如常，如果用這種帆布做成褲子，會不會也比較耐穿呢？於是他馬上找

圖 5-18　1871 年，美國黃石國家公園，牛仔給牛打上烙印

牛仔曾被譽爲美國當年西進運動中的「馬背英雄」，他們是一群機敏、勇敢、耐勞、富有開拓精神的勞動者。傳統的牛仔形象是：頭戴墨西哥式寬邊牛仔帽，上身穿口袋多、袖束口的緊身牛仔短上衣，下穿牛仔褲，頸圍鮮豔的大方巾，足蹬長筒皮靴。

到厚實的帆布裁出一條褲子，經過試穿果然非常結實耐用，並顯得精幹俐落。於是這種褲子很快便在淘金工間流行起來。李維 · 施特勞斯被公認爲牛仔褲的發明者，他所創立的李維公司（Levi's）生產的牛仔褲成爲世界上最早的牛仔褲。由於這種褲子美觀、實用、耐穿，價格又便宜，所以在美國中西部地區大受歡迎，成爲人人都穿的一種褲子。尤其是當地牛仔紛紛穿

131

圖 5-19　牛仔褲

隨著材質的研發及設計的改良，牛仔褲不斷進行創
新，除了傳統的靛藍牛仔褲以外，還出現了水洗、
補丁、毛邊等系列，有的還用皮革、燙鑽、鉚釘等
飾品進行局部裝飾，如今在市場上和大街上隨處可
見各式各樣款式新穎的牛仔褲。

起來之後，這種褲子就取名為「牛仔褲」。（圖 5-19）

　　二十世紀六、七十年代，搖滾樂的流行和嬉皮的生活方式對青少年的
廣泛影響，使牛仔褲成為美國的流行時裝，並逐漸風靡全球。同時，牛仔
褲也步入了上流社會，很多名門貴族也開始穿起了牛仔褲，如英國的安娜
公主、埃及的法赫皇后、約旦國王侯賽因和法國前總統龐畢度等都喜歡穿
著牛仔褲，甚至美國前總統卡特還曾經穿著牛仔褲參加總統競選。時過境
遷，當年作為工作服的粗重的牛仔褲，逐漸變得時尚起來。在美國，牛仔
褲已經成為了美國文化中獨立、自由、叛逆精神的象徵，上自總統下至普

通職員都喜愛穿著牛仔褲。

隨著時代進步，牛仔褲的款式、布料和色彩越來越多，幾乎可以和各種服裝進行搭配，被稱爲「百搭服裝之首」。（圖 5-20）尤其是後來人們在布料中加入氨綸、萊卡等富有彈性的新材料，使牛仔褲具備了非常好的修身作用，並且在工藝上不斷創新，使之越來越具有個性化的外觀形象。同時，

圖 5-20　2007 年，上海，進城打工的農村女青年

誰的衣櫥裏面沒有幾條牛仔褲呢？牛仔褲能夠塑造出臀形圓俏立挺的漂亮曲線，性感指數大幅度上升，毫無疑問地成爲服裝中的「百搭之星」、「東方不敗」，從農村到城市隨處可見身穿牛仔褲的人。

圖 5-21　牛仔系列時裝表演

牛仔服早已經不只是牛仔及藍領勞工們所專享的服裝了，如今它搖身一變走上了時尚舞臺。爲了塑造女性玲瓏而性感的曲線，各品牌設計師們絞盡腦汁，費盡心思陳出新，由此牛仔服裝不僅成功地步入伸展臺，甚至還登上了大雅之堂，走上星光紅毯。

133

圖 5-22　萬千寵愛在「牛仔」

現在的牛仔服不僅布料花色越來越多，而且樣式也越來越
新穎，直筒褲、七分褲、牛仔裙都具有良好的修身效果，
詮釋出風情萬種的女性氣質，受到現代女性的青睞。牛仔
服成了時代的寵兒。

各種風格的牛仔服裝也應運而生，最常見的有：背心、夾克、連衣裙、短裙、
熱褲等等，從而由單一的「牛仔褲」變爲名副其實的「牛仔服」。（圖 5-21）

　　二十世紀七十年代末，牛仔服開始在中國大陸出現。經歷了十年的文
化浩劫，人們習慣於灰、藍、黑色服裝。作爲資本主義國家的舶來品，當
時社會各界對牛仔服均持否定態度，認爲穿著它「有傷風化」，並且「不利
於青少年正常發育」……甚至有的學校將其視爲「奇裝異服」，禁止師生穿
著。隨著大陸改革開放後對外交流大門的開啓，人們的思想開始解凍，「文
革」中被壓抑的個性逐漸顯露出來。牛仔服由於其自然清新的風格，給剛
剛從「文革」中甦醒過來的人們帶來了新鮮的穿著感受，尤其是大城市中追
求時髦的年輕人，非常樂意接受新鮮事物，成爲穿著牛仔服裝的第一批人。

　　如今步入二十一世紀，牛仔服已經流行到中國的大街小巷，得到了人

們的廣泛喜愛。曾代表西方文化的牛仔服何以會在中國如此盛行，甚至於在時尚領域一直獨領風騷？原因不僅在於其廉價與耐穿，還因爲它已被冠以「時尚」頭銜，代表了當今的時尚潮流。現如今，人們越發熱衷於戶外休閒活動，所穿服裝也越來越休閒隨意，而牛仔服因其實用、美觀和低廉的價格成爲老少皆宜的首選休閒服裝。並且，牛仔服每年流行的款式、顏色、布料等都會受到國際時尚潮流的影響，出現了復古風格、刺繡風格、皮草風格等等，不僅豐富了自身的款式，同時也豐富了人們的衣樹，終於在全世界創造了「不衰的牛仔服」的傳奇。（圖 5-22）

風度華服

中國服飾

6

在水一方
——少數民族服飾

▌北方少數民族服飾

除了漢族以外，中國共有五十五個少數民族，每個民族都有自己的傳統特色服飾。這些傳統服飾就像「族徽」一樣，是識別民族的最為直觀的標誌。（圖 6-1）

圖 6-1　身著各民族服飾的工作人員在北京中華民族園滿族博物館

中國共有 56 個民族，每個民族都有自己的傳統特色服飾。圖中人物身著苗族、白族、傣族、布依族等少數民族傳統服飾，衣衫鮮豔，笑容璀璨。

137

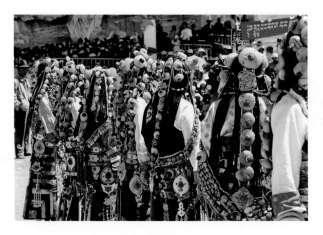

圖6-2　康巴藝術節服飾
展上的藏族傳統服飾，青
海省玉樹藏族自治州

年輕女孩長長的頭髮被編
成許多細細的髮辮，然後
戴上各種各樣的飾物。較
爲普遍的一種是頭頂正中
戴一個髮飾，類似銀盤，
上面輔以紅色艷片，周圍
鑲嵌著珊瑚珠和綠松石，
中央是一顆碩大的紅色
瑪瑙。另外頭髮兩側還
戴上一串串各種寶石穿
成的飾品，可謂是價值
連城。

　　由於生活地域以及氣候條件的不同，通常把少數民族分爲南、北兩大
類。北方包括蒙古族、滿族、朝鮮族、回族、達斡爾族、鄂溫克族、鄂倫
春族、赫哲族、維吾爾族、哈薩克族等分布在東北、華北、西北地區的少
數民族。南方包括苗族、彝族、壯族、藏族、瑤族、侗族、白族、傣族等
分布在中南、東南、西南地區的少數民
族。（圖6-2）

　　北方氣候寒冷，人們多從事牧、
獵、漁業，遷徙頻繁，沒有穩定的生活
環境，所以民族服飾均有防寒保暖及適
應騎馬生活的特點，以長袍、長褲爲

圖6-3　藏族服飾

藏族主要分佈在中國西藏、青海、甘肅、四川和雲
南等地區，其服飾特點爲寬腰、長袖、大襟長袍。
這種袍服衣身和袖子都肥大寬敞，臂膀伸縮自如，
白天氣溫上升可以露出一個臂膀，有利於散熱，方
便體溫調節。而到了夜晚，這種肥大的長袍可以當
作被子和衣而眠。

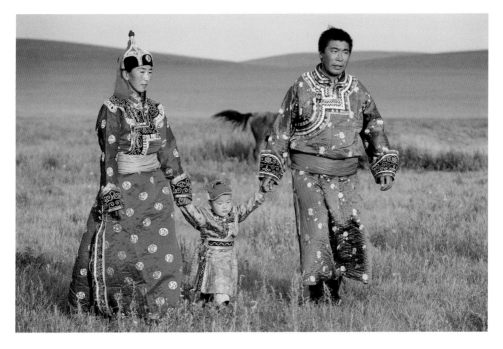

圖 6-4　蒙古族家庭

蒙古袍的顏色，男子喜歡藍色、棕色，女子則喜歡紅、
粉、綠、天藍色，夏天較淺淡一些，有淺藍、淡綠、粉紅、
乳白等色彩。蒙古人認為，藍色象徵永恆、堅貞、忠誠，
是代表蒙古族的色彩；紅色像太陽、火焰一樣能夠給人
溫暖、光明、愉快；而像乳汁一樣潔白的顏色，是最為
聖潔的，多在典禮、年節吉日時穿用。

主，一般比較厚重，刺繡等裝飾品較少，且圖案風格較為粗獷、奔放，別
具一格。長袍盛行於北方高寒地區少數民族，如蒙古族、滿族、赫哲族、
土族、達斡爾族、鄂溫克族、鄂倫春族、裕固族等少數民族。為適應草原
牧區生活的需要而穿的長袍其主要類型有皮袍、棉袍、夾袍等。以游牧為
主的藏族，其皮袍較為典型，基本結構為大襟、右衽、長袖、肥腰、無兜、
左右開衩，藏民穿用時多褪下一隻袖，袒露右臂，或兩袖皆褪下，披於腰
間。（圖 6-3）

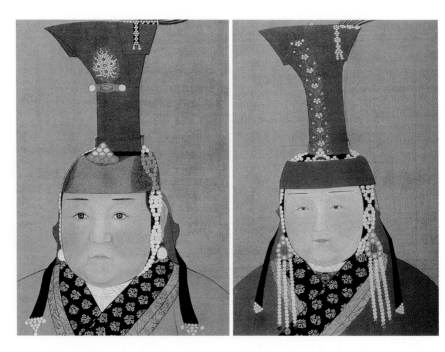

圖 6-5　南薰殿舊藏《歷代帝后像》，戴顧姑冠、穿交領織金錦袍的皇后

「顧姑冠」蒙古語稱爲黑塔，漢文史籍稱固姑冠、故姑冠或罟罟冠。是
一種具有濃厚民族色彩的、艷麗的首飾。這種高冠，採用樺樹皮圈合縫
製，呈長筒形，冠高約 30 公分，頂部爲四邊形，上面包裹著五顏六色
的綢緞，綴有各種寶石、琥珀、串珠、玉片及孔雀羽毛、野雞尾毛等裝
飾物，製作精美，絢麗多姿。

　　蒙古族無論男女老幼一年四季均喜歡穿長袍，俗稱蒙古袍。（圖 6-4）其
造型男袍肥大，女袍緊身。女子穿緊身長袍時，往往配以「顧姑冠」、「連垂」
和「髮套」。「顧姑冠」是一種特色女帽，非常奇特、華麗，自金、元時期
便已在貴族婦女中流行。該帽一般爲長筒形，高二、三十公分不等，用樺
樹皮做骨架，外包花色綢緞，點綴金銀珠寶或各種特色裝飾，如，在冠頂
有的插一根約 10 公分高的小木棍，上面連著一個圓木珠，有的則插許多藍
孔雀羽毛。「連垂」是已婚婦女臉龐兩側數條小辮上繫帶的一種布質飾品，

140

呈扁圓形或雞心形，用布料縫合而成，下面連接黑色的長條辮套，辮套上繡有花紋或飾以金銀，布質飾品上密密麻麻地綴滿珊瑚、瑪瑙和鏤花嵌玉的金銀珠翠。（圖 6-5）

　　赫哲族的魚皮服裝別致新穎、富有特色。作為中國唯一以捕魚為業的少數民族，赫哲族人民自古以來有穿著魚皮服的歷史。魚皮服採用鮭魚皮製作而成，鮭魚也稱大麻哈魚，皮質寬厚肥韌，可以完整地削下。之後把魚皮曬乾去鱗，放在凹木床上用木槌捶，使之柔軟如布，然後將其拼接成大塊布料，再裁剪成衣片，用柔韌的魚皮線或鹿筋、狍筋縫綴，並在衣服的衣襟、袖口、下襬處施繡圖案，或者用皮條、色布進行緣邊裝飾。由於鮭魚皮背部色澤較深，腹部色澤較淺，因此能產生明暗漸變的效果，具有特殊的美感。並且魚皮服耐磨、抗濕、保暖，加之當地天氣寒冷，不會導致衣服腐爛變質，因此赫哲族人民普遍穿著魚皮服。（圖 6-6）

圖 6-6　2009 年 6 月 7 日，東北，節日中盛裝打扮的赫哲族婦女

赫哲族是我國人口最少的少數民族之一，目前總共不到 5000 人，世代生活在黑龍江、松花江和烏蘇里江流域。他們是當今世界上唯一一個用魚皮製作服裝的民族，被稱為「魚皮部落」。

　　維吾爾族人民居住在天山以南，歷史悠久，唐朝稱「回鶻」，其服飾富有地域特色。由於長期以來的游牧、狩獵生活，人們有穿「玉吐克（皮靴）」的習俗。「玉吐克」由牛羊皮做成，並繡有各式花紋，非常漂亮。此外，維吾爾族人民還喜歡戴「花帽」，其工藝精湛，紋樣豐富。（圖 6-7）依地區不同，花帽款式種類也各具特點。如，喀什地區男式花帽以巴旦姆圖案為主，黑底白花，色彩對比強烈，格調高雅，稱為「巴旦多帕」。和田、庫車地區的

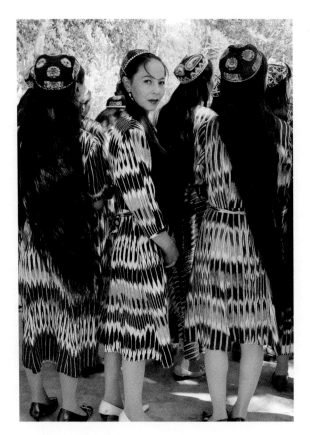

圖 6-7　維吾爾族婦女

維吾爾族不論男女都喜歡戴花帽，花帽的顏色與圖案變化萬千，並且不同地域的人們戴不同樣式的花帽，具有明顯的地方特色。著名的有巴旦姆男式花帽，多是黑底白花，風格莊重、古樸、大方；塔什干女性花帽，一般色彩鮮豔、濃烈，如盛開的花叢。

花帽則以優質絲絨布料為底，又配以色彩各異的編織紋樣，疏密有致，韻味獨特。吐魯番地區花帽往往色彩豔麗，大紅的花紋配上翠綠的花紋，絢麗如奇葩。伊犁地區花帽素雅、大方，造型扁淺圓巧，紋樣富有流動感，簡練而概括。曼波爾花帽則以紋樣細膩著稱，滿地花紋呈散點排列，色彩高雅，帽形扁平，是男子喜歡戴的花帽，它以絨絨法繡成，好似地毯，所以又稱地毯花帽。花帽斜戴於頭頂之上，為能歌善舞的維吾爾族人民增添了無比的魅力。

▌南方少數民族服飾

南方少數民族所處地區大多位於亞熱帶，氣候溫暖濕潤，人們多從事農業生產，生活相對安定，民族服飾相對短小而單薄，款式多為上衣下裙（或褲），飾品多而精美。服飾材料常以透氣性能好的棉、

圖 6-8　苗族百褶裙，重慶，中國三峽博物館西南民族民俗風情廳

百褶裙指裙身由許多細密、垂直的褶皺構成的裙子，少則數百褶，多則上千褶。苗族、彝族、侗族等民族女性常穿百褶裙，在雲南、四川、貴州等地區廣為流行。圖為貴州望莫苗族女子百褶裙，上有蠟染、刺繡等多種工藝，做工極為複雜。

143

圖 6-9　雲南哈尼族男子

哈尼族崇尚黑色，無論男女，其服裝多以黑色爲基調。居住在雲南西雙版納地區的哈尼族男子一般穿大襟或對襟黑色上衣，以黑布裹頭。沿著衣襟有兩行銀片或銀幣鈕釦，包頭上兩側也有銀泡裝飾。

在色彩、花紋上相呼應，具有一種和諧的自然美。（圖 6-9）

　　南方少數民族女子普遍穿大襟衣或斜襟衣，搭配裙或褲。如西雙版納的傣

圖 6-10　原始的侗族服飾展演

侗族女子身穿傳統服裝，一般爲大襟短衫，衣襟和袖口有精美刺繡，以龍鳳圖案爲主，間以水雲紋、花草紋。下穿百褶短裙，腳蹬翹頭花鞋。髮髻上飾銀釵、環簪、銀梳或戴盤龍舞鳳的銀冠，頸戴 5 隻大小不同的銀項圈，胸前佩 5 根銀鏈和一把銀鎖，用來鎮魔辟邪。銀飾品上雕龍畫鳳，有花鳥魚蟲等圖案，古樸而繁縟。

麻、絲綢做成。人們比較擅長刺繡、蠟染、挑花等工藝，花紋圖案精緻美觀，富於變化。彝、瑤、羌、苗等少數民族的刺繡、挑花，布依族的蠟染，白族的紮染等馳名全國。（圖 6-8）

　　南方少數民族男子主要穿對襟短衫和大口褲，基本款式相似，只是在局部之處各民族略有差異。如白族稱爲「汗褡」的對襟衫，鈕釦呈兩對一排或三對一排，並且數件套穿。哈尼族男子穿對襟衫以多爲貴，門襟上的銀幣鈕釦不扣，均一層一層顯露出來，以示富有。苗族男子節日時穿著的對襟上衣布鈕釦盤牛角花紋，衣服兩邊口袋是紅色挑花圖案，與圍腰上的圖案，

族、布朗族和苗族主要穿斜襟衣。有趣的是，苗族的斜襟衣左右皆為斜襟，因此衣領既可以右衽也可以左衽。而大襟衣則分有領、無領，左衽或右衽。在受漢文化影響較大的地區，不少民族都穿大襟衣。如，侗族北部地區受漢族服飾文化影響，婦女服裝多為大襟長褲，而南部山區則多穿斜襟式裙裝。（圖 6-10）彝族婦女上穿大襟長袖或短袖外衣，下穿三色百褶裙，無領，穿時再戴假領及大領花。

南方地區少數民族大多生活在崇山峻嶺之中，綿延的山地阻塞交通。並且一個民族往往分為若干個支系，其服飾特點也各不相同。由此導致南方少數民族服飾款式千姿百態，製作材料也豐富多彩。如，傣族女子服飾，各地區有所不同。西雙版納的傣族女子上身穿緊身內衣和無領窄袖短衫，下穿彩色拖地長裙，外繫精美的銀質腰帶，秀美窈窕，優雅動人。新平、元江一帶的「花腰傣」，上穿開襟短衫，下著黑色筒裙，在穿著筒裙時，特意將左邊裙腰提高十公分繫紮，使裙襬上翹，別有一番嫵媚風韻，並且筒裙上有彩色布條和銀泡組成的圖案裝飾，光彩耀目。（圖 6-11）

少數民族不僅服裝紋樣豐富、絢麗多姿、民族特色鮮明，其各色配飾更是精美絕倫、巧奪天工。（圖 6-12）如著名的苗族銀飾，不僅造型奇巧、工藝精湛，並且在其裝飾圖案中，還蘊含有豐富的文化內涵。苗族人民對金

圖 6-11　雲南玉溪新平漠沙鎮龍河村，傣族姑娘

花腰傣盛裝女子身穿無領無襟小褂，前胸成排綴滿了上千顆亮閃閃的銀泡裝飾，琳瑯滿目，光彩照人；下穿黑色筒裙，裙襬繡著色彩鮮豔波浪起伏的花邊，筒裙左側裙襬提起，凸顯了腰部的曲線，服飾華美豔麗，別具一番風情。

145

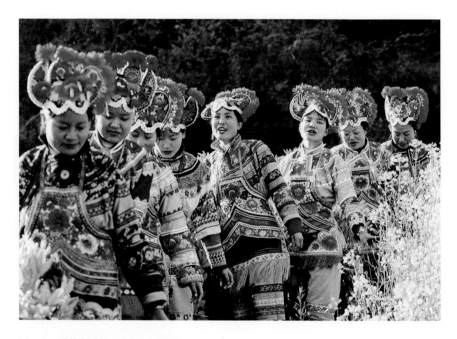

圖6-12　戴著「雞冠帽」的彝族姑娘們

雞冠帽是彝族女子戴的一種傳統帽子，是幸福、吉祥的象徵。它一般
用硬布剪成雞冠形狀，上面施以各種色彩豔麗的花卉刺繡，再用大小
銀泡鑲繡而成，戴在頭上像一隻「喔喔」啼鳴的雄雞。雄雞在彝族是
忠實「衛士」的象徵，提醒人們按時起床勞作。姑娘們戴上雞冠帽，
表示雄雞相伴，大小銀泡則代表星星月亮，寓意永遠光明幸福。

銀有著特殊的愛好，他們的「金銀情結」源遠流長，據說已經有四百多年的
歷史。苗族先民相信，一切鋒利之物皆能驅邪，銀飾是驅邪之上品，佩戴
銀飾，不僅可以辟邪消災，還可以祛毒祛病，並保佑死後靈魂不遭遇惡鬼
侵害……因此苗族人民普遍佩戴銀飾。苗族銀飾種類繁多，造型美觀，有
頭飾、頸飾、胸飾、手飾等類別，普遍遵循「以大為美、以多為美、以重為美」
的美學原則。堆大為山，呈現出巍峨之美；水大為海，呈現出浩渺之美。
著名的苗族大銀角幾乎為佩戴者身高的一半；貴州施洞苗族銀耳環單只最
　重達二百公克；黎平地區的鏤花銀排圈講究愈重愈好，有的甚至重達四千

克：清水江流域的銀衣，組合部件有數百之多，呈現出一種繁複之美。在苗族銀飾圖案中，蘊含著巫文化和圖騰崇拜的原始宗教觀念。譬如丹江苗族背部銀衣有「宗廟」的造型，這是苗族原始宗教信仰的核心紋樣，它掌管著全身銀衣片的各個部位，不能隨意創造、變形。苗族人民認爲，水牛是具有神性的動物，也是農耕的主力，並且傳說苗族的先祖蚩尤就生有牛角，因此，很多苗族地區人們佩戴牛角狀銀飾。此外，蝴蝶、銀燕雀、魚和古楓樹等動植物也是苗族人所崇拜的圖騰樣式，它們也是苗族銀飾必不可少的紋樣造型。由於受到漢族文化的影響，苗族銀飾中也有龍的圖案，多見於頭飾，特別是女子所佩戴的銀角，多爲二龍戲珠的吉祥紋樣。（圖 6-13）

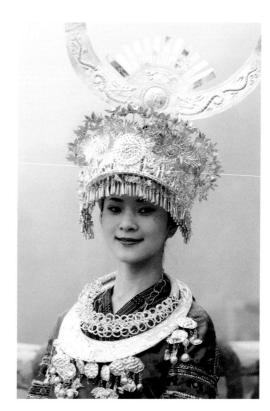

圖 6-13　苗族頭飾

銀角高聳巍峨，通常爲二龍戲珠紋樣，龍身、珠體均爲凸花雕刻；銀帽由繁多的銀花、鳥、蝶等動物組成，爲苗族盛裝頭飾，戴起來滿頭珠翠，搖曳多姿。此外還有銀扇、銀梳、銀髮簪、銀耳環等飾品，各具特色。

參考文獻

[1] 臧迎春。中國傳統服飾 [M]。北京：五洲出版社，2003。

[2] 臧迎春。中西方女裝造型比較 [M]。北京：中國輕工業出版社，2001。

[3] 李當岐。中外服裝史 [M]。武漢：湖北美術出版社，2002。

[4] 李當岐。西洋服裝史 [M]。北京：高等教育出版社，2005。

[5] 沈從文。中國古代服飾研究 [M]。上海：上海書店出版社，1999。

[6] 黃能馥，陳娟娟。中國服飾史 [M]。上海：上海人民出版社，2005。

[7] 湯獻斌。立體與平面──中西服飾文化比較 [M]。北京：中國紡織出版社，2002。

[8] 高格。細說中國服飾 [M]。北京：光明日報出版社，2005。

[9] 鐘茂蘭，范樸。中國少數民族服飾 [M]。北京：中國紡織出版社，2006。

責任編輯　　雪　兒
封面設計　　陳德峰

中華文化基本叢書———12

書　　名　**風度華服：中國服飾**
著　　者　臧迎春　徐倩
出　　版　三聯書店（香港）有限公司
　　　　　香港北角英皇道499號北角工業大廈20樓
　　　　　20/F., North Point Industrial Building,
　　　　　499 King's Road, North Point, Hong Kong
香港發行　香港聯合書刊物流有限公司
　　　　　香港新界大埔汀麗路 36 號 3 字樓
版　　次　2015 年 1 月香港第一版第一次印刷
規　　格　16 開（165 × 230 mm）164 面
國際書號　ISBN 978-962-04-3509-6
　　　　　© 2015 Joint Publishing (H.K.) Co., Ltd.
　　　　　Published in Hong Kong

本書原由北京教育出版社以書名《中華文明探微系列叢書（18種）》出版，經由原出版者授權
本公司在除中國內地以外地區出版發行。